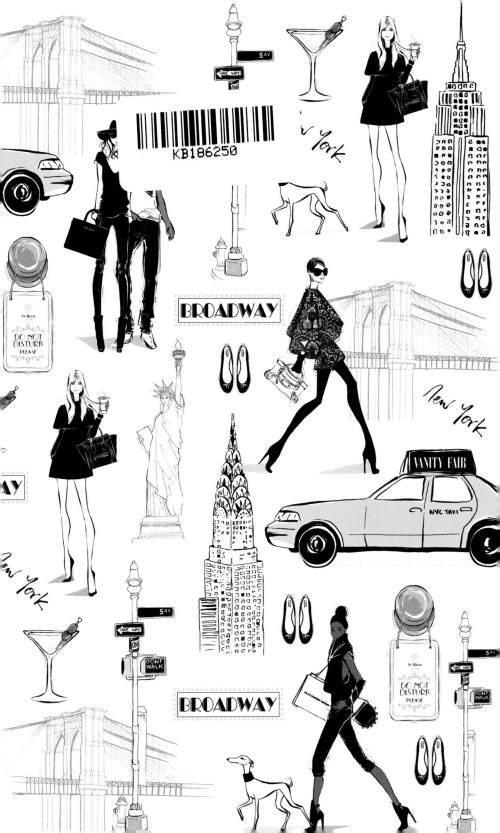

# New York

나를 처음 뉴욕에 데려가주셨고
모든 가능성에 눈을 뜨게 해주신
나의 아버지 빌 헤스에게 바칩니다.

# New York

## 패션 일러스트로 만나는 뉴욕

메간 헤스 지음 | 배은경 옮김

*Megan Hess*

YANG 양문 MOON

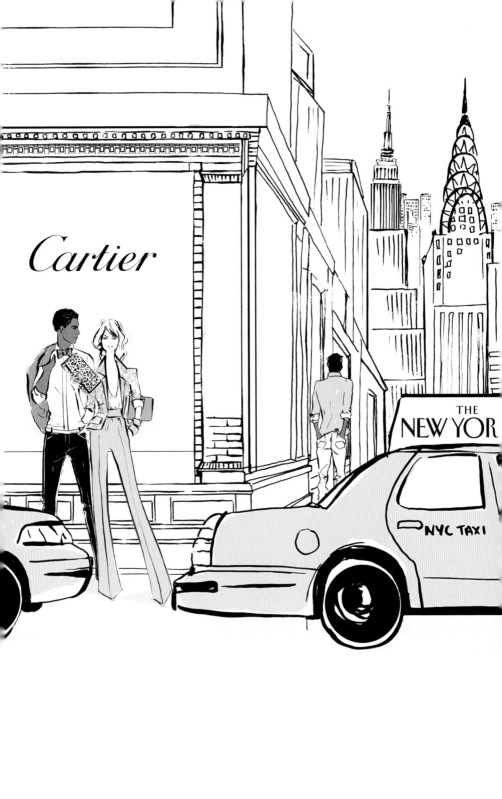

# Contents

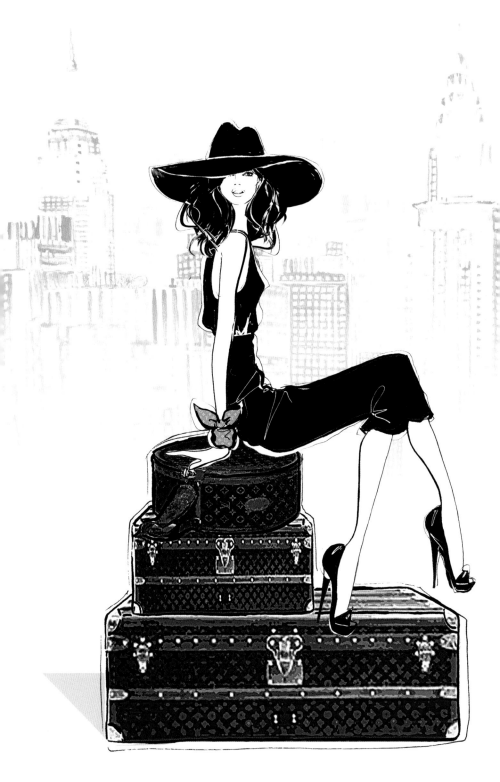

# 머리말 │ 내게 늘 영감을 주는 뉴욕

—

뉴욕을 처음 방문한 십대 시절 이후 나는 이 잠들지 않는 도시와 사랑에 빠지고 말았다. 마치 겨울처럼 쌀쌀했던 3월의 어느 날, 뉴욕에 발을 내딛었던 그 아침을 난 기억한다. 바람은 살을 에는 듯하고 거리에는 하얀 김이 모락모락 피어오르고 있었다. 난생 처음 보는 수많은 고층건물이 하늘을 가득 채우고 택시들은 경적을 울리며 쏜살같이 내 곁을 스쳐 지나갔으며, 세련된 뉴요커들은 한껏 뽐을 내며 걷고 있었다. 그것은 내가 늘 상상해 오던 맨해튼의 모습이었다. 나는 그곳에 서 있다는 사실에 잔뜩 흥분할 수밖에 없었다.

그날 이후, 나는 이 멋진 도시에서 창작자로 성공하겠다는 큰 꿈과 작은 여행 가방을 가지고 해마다 뉴욕을 찾았다. 그리고 2006년에 다시 찾은 뉴욕에서 나는 훗날 나의 멘토이자 에이전트가 되는 저스틴 클레이를 만났다. 저스틴은 처음으로 내 작품에 진심어린 신뢰를 보내주었고, 나를 보살펴주었을 뿐만 아니라 내 작품의 포트폴리오를 맨해튼의 거물급 창작자들에게 소개해주기도 했다.

결정적인 기회는 캔디스 부시넬의 출판사에서 걸려온 한밤의 전화 한 통과 함께 찾아왔다. 캔디스가 《섹스 앤 더 시티Sex and the City》의 표지 그림을 내게 맡기고 싶어 한 것이다. 그것은 내가 더 많은 것을 이루도록 해준 꿈의 프로젝트로서, 그 덕분에 뉴욕에서 내 일이 자리를 잡았고, 패션 일러스트레이터가 되고 싶었던 어릴 적 소망을 이룰 수 있었다.

《섹스 앤 더 시티》를 시작으로 나는 뉴욕에서 티파니앤코, 뉴욕 패션위크, 〈타임〉과 〈배니티 페어〉, 헨리 벤델 백화점, 엘리자베스 아덴, 블루밍데일스 백화점, 버그도프 굿맨 백화점 등에서 의뢰를 받아 그림을 그렸다. 게다가 미셸 오바마의 초상화를 그리는 영광까지 누렸다.

요즘 나는 그림 덕분에 전 세계를 돌아다닌다. 우표만한 크기부터 거대한 건물까지 다양한 크기의 흥미로운 작품들을 의뢰받아 지구촌 곳곳을 누비고 있다. 그 와중에도 여전히 맨해튼의 고객들과 관계를 이어가고 있으며 내 마음은 항상 뉴욕에 있다.

뉴욕에서 내가 찾아가고, 먹고, 마시고, 잠을 자고, 쇼핑을 하는 장소들 중 가장 마음에 드는 곳들을 이 책에 모아놓았다. 패션위크 때 최고의 테이크아웃 커피를 맛볼 수 있는 곳, 멋진 구두를 살 수 있는 곳 등 뉴욕을 대표하는 곳부터 숨겨진 보석 같은 장소까지 내가 수년 동안 여행하며 찾아낸 곳들이다.

뉴욕은 방문할 때마다 볼거리와 할 거리가 늘어난다. 그곳은 언제나 내게 흥분과 영감과 황홀감을 선사한다. 뉴욕을 향한 내 사랑의 시작이 뉴욕의 거리였다면, 나를 그곳으로 다시 불러들이는 것은 패션이다.

# 없어서는 안 될...

루이비통 백

티파니 여행용 지갑

커다란 스케치북

여행 일지

실크 스카프

고급 란제리

레이디 디올 백

# 나의 뉴욕 여행 필수품

이브 생 로랑 하이힐

샤넬 플랫 슈즈

리틀 블랙 드레스

샤넬 향수

립스틱

시계

과감하고 화려한 목걸이

매혹적인 귀걸이

샤넬 백

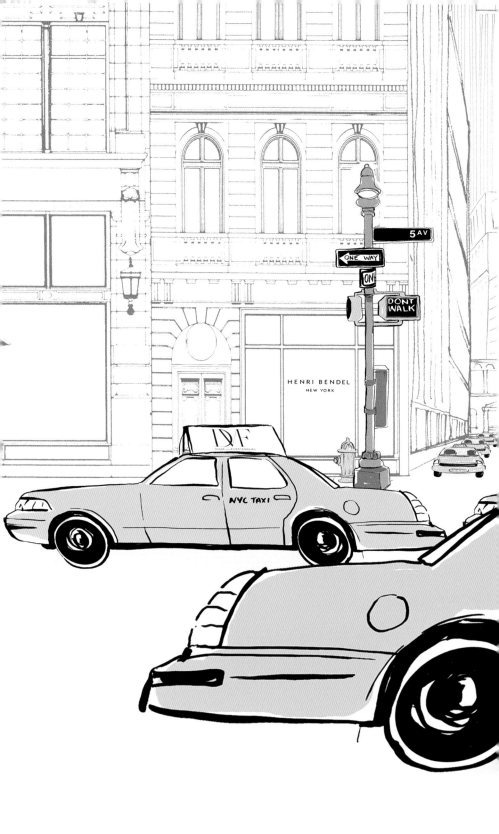

이럴 땐 이렇게...

엄타운 쇼핑          갤러리 오프닝          메트로폴리탄 갈라

# 나의 뉴욕 스타일

칵테일 & 디너          다운타운 쇼핑          안나 윈투어와의 미팅

# 01

# 즐길 거리

# 센트럴 파크
## Central Park

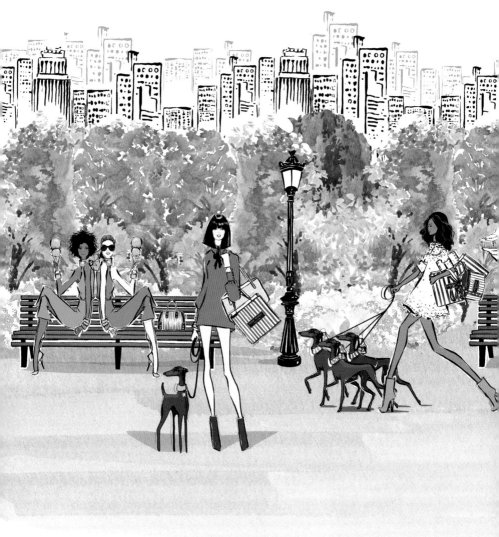

어퍼웨스트와 이스트사이드 사이의 약 3제곱킬로미터에 걸쳐 펼쳐진 센트럴 파크는 맨해튼의 심장이다. 이곳은 여름과 겨울 풍경이 완전히 다른 도심 속 천국으로, 산책이나 사람 구경을 하기에 더할 나위 없이 좋다. 봄에는 벚꽃 사이를 거닐고, 겨울에는 아이스링크에 도전해 보고, 여름에는 근사하게 피크닉을 즐긴다. 센트럴 파크는 맨해튼에서 가장 인기 있는 영화 촬영지 중 한 곳으로, 영화 〈해리가 샐리를 만났을 때When Harry Met Sally〉, 〈맨해튼Manhattan〉, 〈마법에 걸린 사랑Enchanted〉 등에 등장하기도 했다.

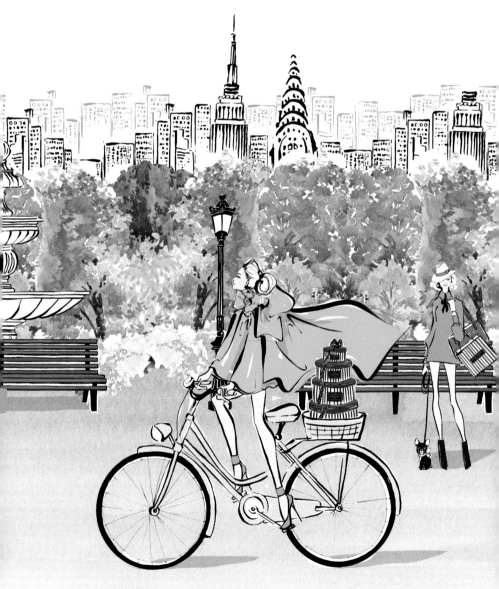

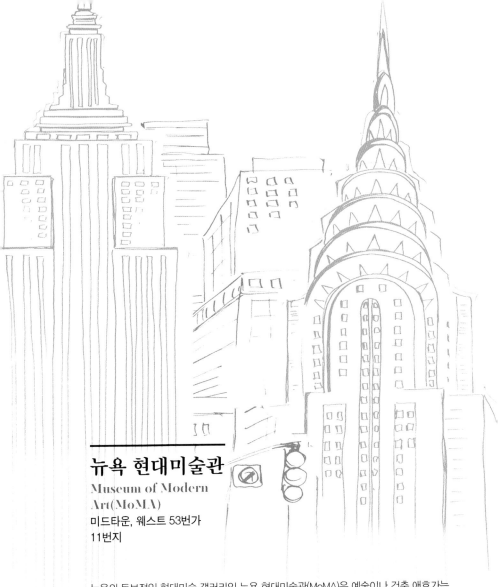

# 뉴욕 현대미술관
## Museum of Modern Art(MoMA)
미드타운, 웨스트 53번가
11번지

뉴욕의 독보적인 현대미술 갤러리인 뉴욕 현대미술관(MoMA)은 예술이나 건축 애호가는 물론 관광객의 필수 방문지로 해마다 수많은 사람들의 발길을 이끈다. 미드타운에 있는 이 근사한 건물은 2002년부터 2004년까지 요시오 타니구치의 설계에 따라 경이적인 확장 공사가 진행되면서 한동안 관객의 출입이 금지되기도 했다. 이 미술관에는 매우 중요한 의미를 가진 미술, 사진, 디자인 작품들이 소장되어 있는데, 이 가운데 리처드 애비던의 가슴 설레는 패션 사진들도 있다. 그러나 패션계에서 MoMA의 위상이 제대로 인정을 받는 순간은, 미국판 〈보그〉의 편집장 안나 윈투어, 영화배우 케이트 블란쳇, 팝 아티스트 제프 쿤스, 래퍼 카니예 웨스트가 참석자 명단에 오르는 가든파티 같은, 뉴욕에서 가장 화려한 파티를 주최할 때다.

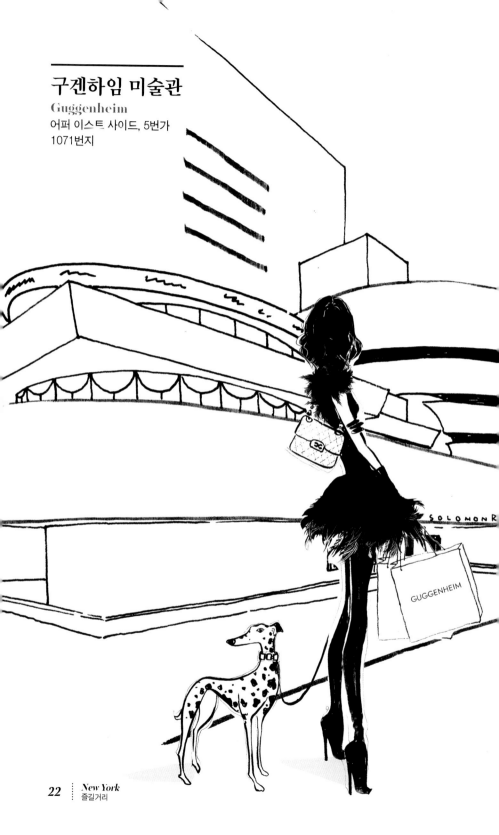

# 구겐하임 미술관

## Guggenheim

어퍼 이스트 사이드, 5번가
1071번지

유력가인 구겐하임 가문이 설립한 솔로몬 R. 구겐하임 미술관은 뉴욕을 방문하는 사람이라면 누구나 거쳐야 할 장소다. 우선 초현대식 원형 건물은 그 자체만으로도 감상할 가치가 있다. 건축가 프랭크 라이트가 설계한 이 건물은 안팎이 모두 숨이 멎을 만큼 아름답다. 이 미술관은 20세기 현대미술에 충실한 작품들을 소장하고 있는데, 이 중에는 강렬한 인상의 패션 사진들도 있다. 나는 시대를 앞서간 스타일로 유명한 컬렉터 페기 구겐하임의 숨결을 느끼며 나선형 구조의 미술관 내부를 구석구석 돌아다니기를 좋아한다. 이 건물이 더욱 활기를 띠는 순간은 연례행사인 구겐하임 인터내셔널 갈라가 열릴 때다. 이 근사한 행사에는 패션계와 영화계 최고의 유명인사들이 앞다투어 찾아온다.

# 뉴욕 공립도서관

## New York Public Library

미드타운, 42번가에서
5번가 사이

맨해튼의 콘크리트 숲을 탈출해 책과 문화의 중심지
인 뉴욕 공립도서관을 찾아가보자. 입장료가 없는 이
도서관은 건축학적 명소이자 공공기관으로, 위풍당
당한 사자상이 정문의 양 옆을 지키고 있다. 대리석
으로 꾸민 이 도서관의 로비는 경외심을 불러일으
키는 장소로, 영화 〈섹스 앤 더 시티〉의 첫번째 결혼
식 장면이 촬영된 곳이기도 하다. 최근에 가츠맨 홀
에서 열린 전시회든, 입이 쩍 벌어지는 어마어마한
로즈메인 열람실의 천장이든, 도서관의 구석구석에
는 어마어마한 양의 도서와 예술작품들이 가득하다.
뉴욕의 패션 디자이너이자 오랫동안 이 도서관을 후
원해온 빌 블래스에게 헌정된 공공 열람실은 눈이 휘
둥그레질 정도로 아름답게 꾸며져 있다.

# 업타운

Uptown

파크 가/매디슨 가/5번가

맨해튼 북부의 어퍼 웨스트 사이드와 센트럴 파크, 그리고 어퍼 이스트 사이드로 이어지는 업타운은 뉴욕 상류층의 주 무대다. 이 지역의 특색은 뉴욕의 가장 위풍당당한 주택과 라 코트 바스크 같은 최고급 음식점 들이다. 어퍼 이스트 사이드에서 센트럴 파크로 이어지는 5번가, 매디슨 가, 파크 가에는 호화로운 부티크 들이 줄지어 들어서 있고 뉴욕의 많은 문화 기관들이 위용을 자랑한다. 센트럴 파크를 마주하고 있는 어퍼 웨스트 사이드는 다양한 활동의 중심지로서 맨해튼의 수많은 영화관과 공연장의 보금자리다.

# 엘리자베스 아덴 레드 도어 스파

## Elizabeth Arden Red Door Spa

유니온 스퀘어, 파크 가 사우스 200번지

세계적인 화장품 제국 엘리자베스 아덴은 1910년에 첫 레드 도어 스파를 열었다. 스파에 들어서면 그 이름에 걸맞은 강렬한 붉은색이 방문객을 맞이한다. 그 강렬한 색은 실내 전체에 퍼져 있는데, 엘리자베스 아덴의 미용제품과 화장품에도 등장하는 이 색의 중요성은 아덴을 대표하는 주요 상품인 붉은 립스틱을 봐도 알 수 있다. 두 개의 층에 걸쳐 화려하게 자리 잡고 있는 유니온 스퀘어 매장은 뉴욕 타운하우스의 대저택을 연상시키며, 특별한 행사에 앞서 극진하고 사치스러운 대접을 받고 싶을 때 가장 적절한 행선지이다. 사실은 특별한 이유 없이 그저 얼굴 마사지나 안마를 실컷 즐기러 가는 것이 더 좋긴 하다.

# 메트로폴리탄 미술관
## The Metropolitan Museum of Art
어퍼 이스트 사이드, 5번가 1000번지

전설적인 패션편집자이자 기획가인 다이애나 브릴랜드가 1973년 메트로폴리탄 미술관 의상연구소에 합류한 것을 계기로 이 미술관에는 선도적인 패션연구소라는 명성이 더해졌다. 이곳은 장식예술품부터 의상까지 역사적인 작품들을 소장하고 있을 뿐만 아니라 많은 패션 전시회를 직접 주최하기도 한다. 2011년에 열린 알렉산더 맥퀸의 전시회 '야만의 미Savage Beauty'는 유례없이 많은 관람객을 기록하면서 패션이 예술로 나아가도록 길을 닦아주었다. 안나 윈투어가 지휘하는 메트로폴리탄 갈라는 연례 기금모금 행사이자 가장 유명한 뉴욕의 패션행사 중 하나로, 메트로폴리탄 미술관 의상연구소의 패션전시회가 시작됐음을 알린다. 이 전시회에는 연중 내내 열리는 '예술 속 패션Fashion in Art' 투어가 있는데, 이것은 메트로폴리탄 미술관 소장품들 속에 나타나는 의상의 역사를 살펴보는 행사다.

31

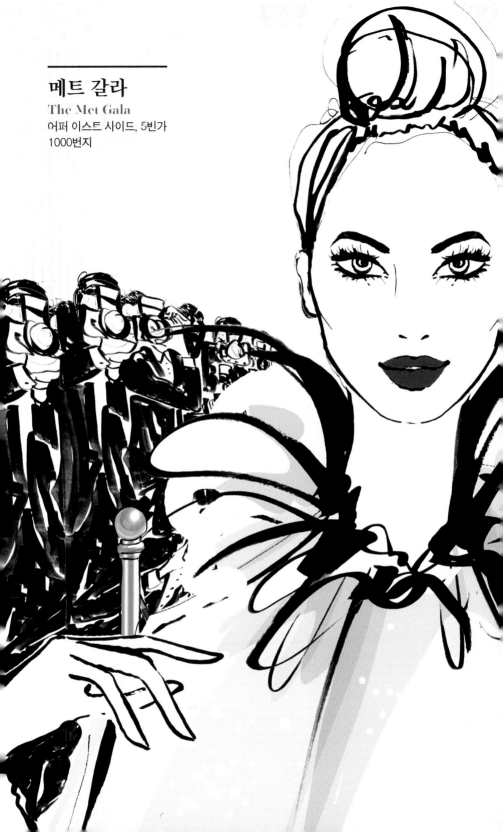

# 메트 갈라
## The Met Gala
어퍼 이스트 사이드, 5번가
1000번지

메트로폴리탄 미술관 의상연구소에서 매년 5월에 열리는 메트 갈라는 뉴욕 패션계 최고의 밤이다. 이 쇼의 초호화 참석자 명단에 이름을 올린 인기 절정의 디자이너와 모델, 할리우드 배우들이 미술관에 모여들어 행사가 진행되는 동안 소셜 미디어를 뜨겁게 달군다. 슈퍼히어로를 주제로 했던 2008년에 마릴린 먼로를 연상시켰던 나오미 와츠의 의상과 2015년 '유리를 통해 본 중국'에 등장했던 사라 제시카 파커의 불꽃같은 머리장식이 그랬듯 갈라의 의상들은 사람들의 시선을 집중시킨다. 갈라 초대권을 얻으려면 누군가에게 통사정을 하거나 빌리거나 훔쳐야 하지만, 소셜 미디어를 활용하면 편안한 의자에 앉아서도 화려한 장면들을 빠짐없이 볼 수 있다.

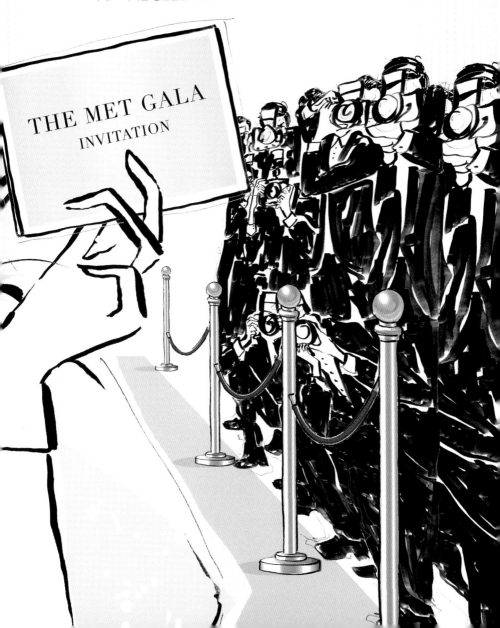

# 패션기술대학교 박물관
## The Museum at FIT
첼시, 27번가

가먼트 디스트릭트는 원단과 의상 제작자들이 창고와 작업현장을 바삐 오가는 맨해튼 패션의 중심
지며, 그 구역 외곽에 있는 패션기술대학교 박물관은 패션 추종자들의 필수 방문지다. 패션의 경계
를 허무는 이곳의 전시회들은 이 박물관에 소장되어 있는 존 갈리아노, 알렉산더 맥퀸, 티에리 뮈글
러, 비비안 웨스트우드, 그리고 그 외 패션 스토리텔러의 경이로운 창작물들에 아주 가까이 다가갈
수 있는 기회를 제공함으로써 내게 항상 경이로움과 영감을 선사한다. 한편, 근처에 있는 파슨스 디
자인 스쿨에서는 전도유망한 인재들이 패션계에서 성공할 기회를 잡기 위해 실력을 연마하고 있다.

# The Museum at FIT

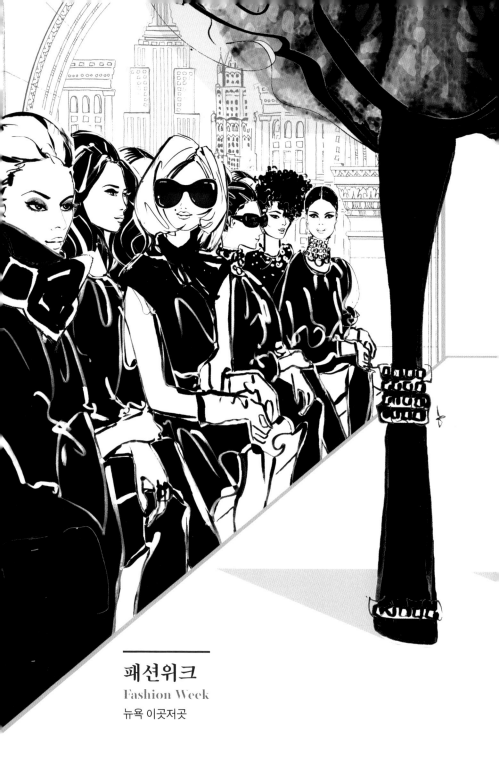

# 패션위크
## Fashion Week
뉴욕 이곳저곳

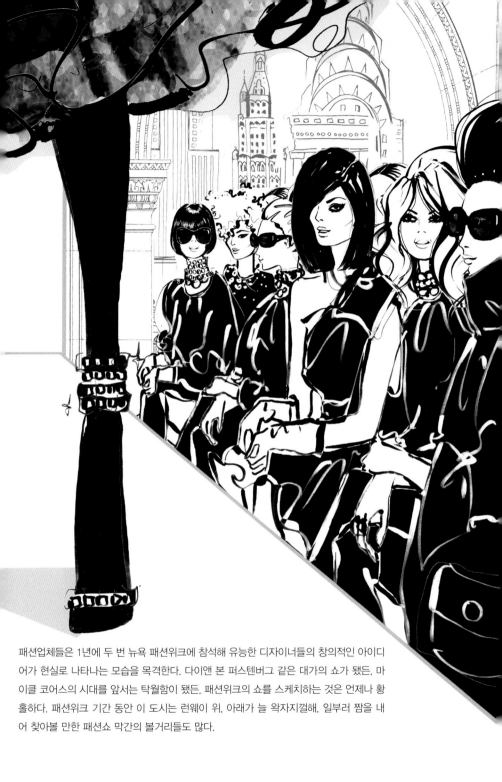

패션업체들은 1년에 두 번 뉴욕 패션위크에 참석해 유능한 디자이너들의 창의적인 아이디
어가 현실로 나타나는 모습을 목격한다. 다이앤 본 퍼스텐버그 같은 대가의 쇼가 됐든, 마
이클 코어스의 시대를 앞서는 탁월함이 됐든, 패션위크의 쇼를 스케치하는 것은 언제나 황
홀하다. 패션위크 기간 동안 이 도시는 런웨이 위, 아래가 늘 왁자지껄해, 일부러 짬을 내
어 찾아볼 만한 패션쇼 막간의 볼거리들도 많다.

# 보그

## Vogue Offices
로어 맨해튼, 원 월드
트레이드 센터

뉴욕의 보그는 두려움과 존경심을 동시에 느끼게 한다. 패션계에서 결정적인 첫 기회를 얻기 위해 고군분투하는 패션 인재들에게 있어 이곳에서 일한다는 것은 오래된 꿈이 실현됐다는 의미다. 이곳은 안나 윈투어, 그레이스 코딩턴 같은 패션계 거물들의 본거지이자 세계적인 잡지의 미국 내 전초기지로, 원래는 타임 스퀘어에 있었지만 지금은 로어 맨해튼에 있는 파이낸셜 디스트릭트의 원 월드 트레이드 센터에 둥지를 틀고 있다. 옷과 액세서리가 보관되어 있는 보그의 별실은 영화 〈악마는 프라다를 입는다The Devil Wears Prada〉에서 패러디되기도 했는데, 이 별실을 가득 채운 거대한 선반에 명품 구두들이 빼곡히 놓여 있는 모습은 꿈에서나 볼 법한 장면이다. 나는 그 건물 발치에 서서 보그팀이 그들만의 마법으로 디자이너들의 최신 작품을 이용해 다양한 스타일을 만들어내는 모습을 상상해 본다.

# VOGUE

# 타임 스퀘어
## Times Square
미드타운, 타임 스퀘어

늘 사람들로 북적이는 타임 스퀘어는 뉴욕의 상징이다. 거리의 모든 움직임을 내려다보는 거대한 광고 판들부터 거리를 점령하고 있는 많은 체인점들까지, 많은 의미에서 뉴욕의 심장이라 할 수 있는 타임 스퀘어는 미드타운과 어퍼 이스트 사이드, 그리고 웨스트 사이드를 연결한다. 타임 스퀘어에 서면 나는 늘 미래 어느 공간의 한가운데 와 있는 듯한 착각에 빠진다. 이곳은 관광객이 가장 즐겨 찾는 명소 중 하나지만, 내가 뉴욕에 있다는 사실을 절감하게 하는 것은 브로드웨이 공연장으로 가는 길에 보이는 광장을 가득 메운 노란 택시들이다.

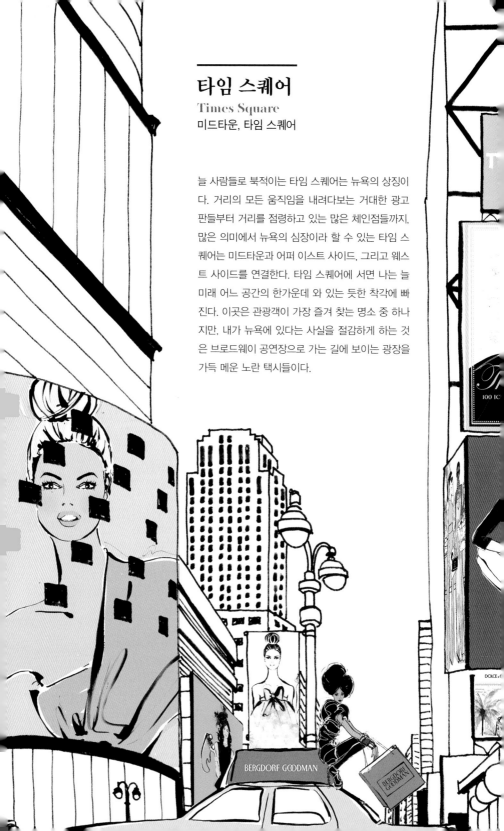

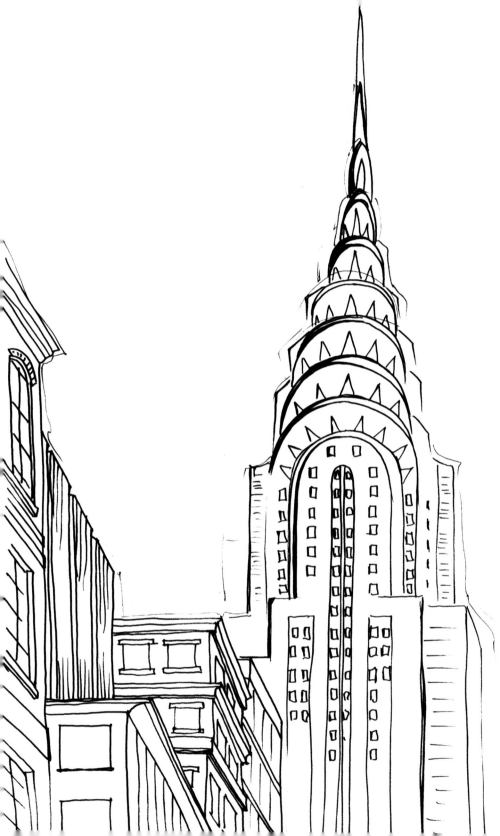

# 크라이슬러 빌딩

## Chrysler Building

미드타운, 렉싱턴 가 405번지

—

눈부신 스카이라인은 맨해튼에서 가장 사랑받는 풍경이며, 이 풍경 속에는 세계적으로 가장 상징성이 큰 건물 몇 개가 포함되어 있다. 렉싱턴 가 405번지에 당당히 서 있는 크라이슬러 빌딩은 아르데코 스타일의 걸작으로, 시선을 사로잡는 이 건물의 외관은 내게 끊임없이 영감과 놀라움을 안겨준다. 이 건물은 건축가 윌리엄 반 알렌이 설계했고 재즈의 전성기인 1930년에 완공되었다. 눈부시게 아름다운 이 77층짜리 마천루는 1931년에 엠파이어 스테이트 빌딩이 완공되기 전까지 세계 최고층 건물이었다. 전망대로 올라가면 맨해튼의 장관이 한 눈에 보인다.

# 엠파이어 스테이트 빌딩
## Empire State Building
미드타운, 5번가 350번지

—

경쟁자인 크라이슬러보다 1년 늦게 완공된 엠파이어 스테이트 빌딩은 맨해튼의 스카이라인을 이루는 또 하나의 보석이자 아르데코 시대의 상징적인 건축물이다. 건축사인 시리브, 램 & 하몬이 설계한 엠파이어 스테이트 빌딩은 39년간 세계 최고층 건물이라는 지위를 누렸다. 꼭대기 층의 전망대에서는 숨막히게 아름다운 경관을 즐길 수 있다.

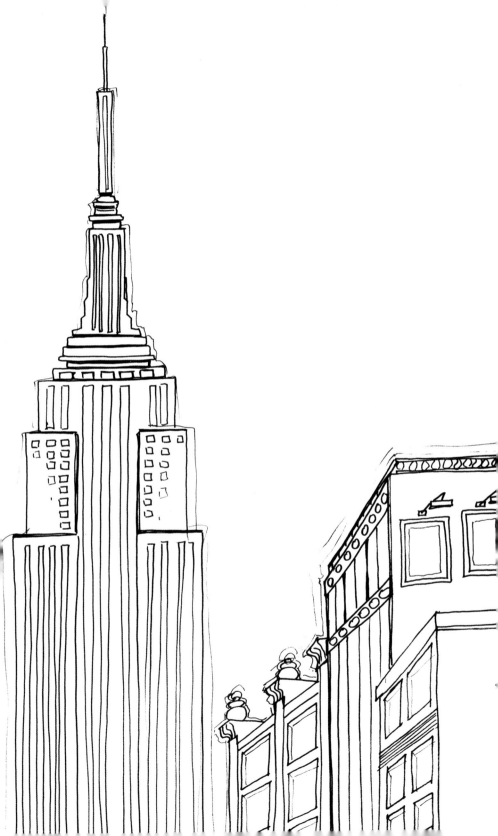

# 다운타운
## Downtown
소호/첼시/미트패킹
디스트릭트/그리니치
빌리지/놀리타

뉴욕에 푹 파묻힌 채 예술 애호가들과 어울리고 싶을 때 나는 주로 다운타운의 소호 거리를 구석구석 돌아다닌다. 다운타운은 한때 노동자들의 주 무대였지만 이제는 완전히 고급화되어 이 도시의 가장 멋진 상점과 아트 갤러리와 바, 그리고 숨겨진 보석 같은 장소들을 자랑한다. 다운타운은 진정한 유행의 선두주자로서, 이곳에서는 마크 제이콥스가 자신의 작업실로 향하는 모습이나 비욘세의 여동생이자 가수인 솔란지 놀스가 레스토랑 치프리아니에서 식사하는 모습을 볼 수 있다. 뉴욕 패션위크 기간에는 패션 디렉터 캐롤라인 이사가 길거리 패션 전문 사진작가들의 카메라에 포착되기도 한다.

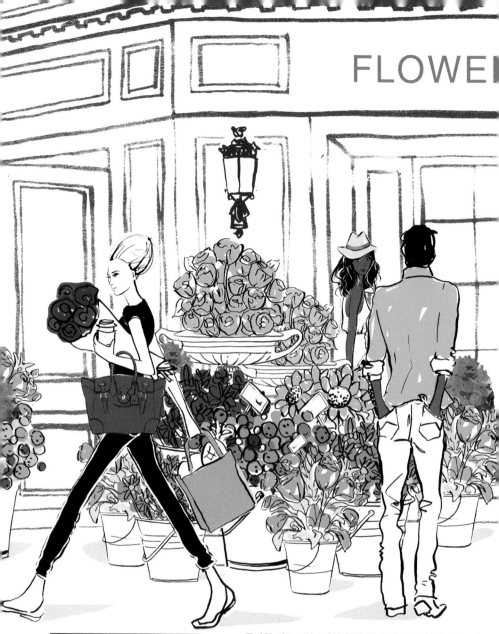

FLOWE

## 플라워 디스트릭트
### Flower District
첼시, 웨스트 28번가
(7번가와 6번가 사이)

플라워 디스트릭트에서 활짝 핀 꽃들 사이를 걷는 것도 뉴욕을 만끽하는 한 가지 방법이다. 첼시의 웨스트 28번가를 따라 줄지어 서 있는 꽃 도소매상은 뉴욕 패션위크에 필요한 장식품을 찾기에 최적의 장소로서 디자이너와 뉴욕 패션계 인사들이 가장 좋아하는 곳이다. 플로리스트 라켈 콜비노의 아찔할 정도로 멋진 작품들은 리 케이트와 애쉴리 윌슨 자매의 패션 브랜드 더로우의 패션쇼를 빛내기도 하고, 맨

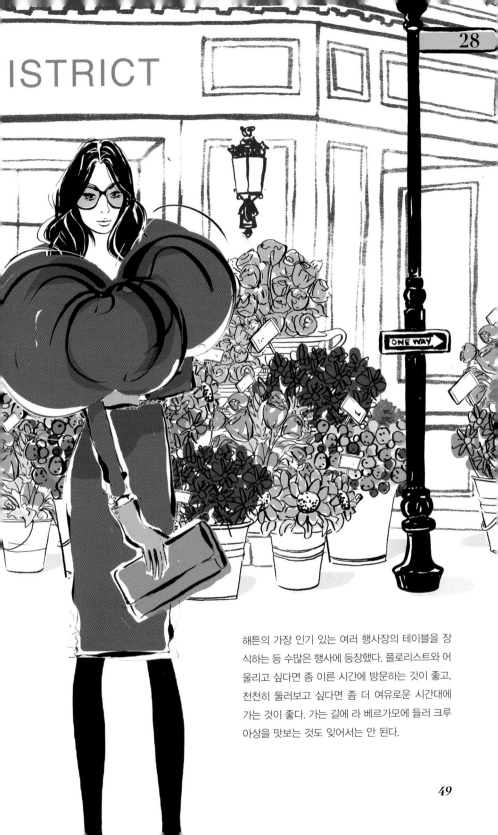

ISTRICT

28

ONE WAY

해튼의 가장 인기 있는 여러 행사장의 테이블을 장
식하는 등 수많은 행사에 등장했다. 플로리스트와 어
울리고 싶다면 좀 이른 시간에 방문하는 것이 좋고,
천천히 둘러보고 싶다면 좀 더 여유로운 시간대에
가는 것이 좋다. 가는 길에 라 베르가모에 들러 크루
아상을 맛보는 것도 잊어서는 안 된다.

# 하이라인
## High Line
첼시, 미트패킹 디스트릭트

첼시의 하이라인 공원은 미트패킹 디스트릭트의 분위기를 느끼고 싶거나 사람 구경을 하고 싶을 때 가장 많이 찾는 장소다. 2014년 완공된 2.3킬로미터 길이의 이 고가 산책로는 뉴욕 센트럴 철도사의 폐쇄된 철로를 따라 미트패킹 디스트릭트를 구불구불 지나간다. 유리 지붕을 이고 있는 다이앤 본 퍼스텐버그 등 많은 디자이너의 사무실들이 이 하이라인을 굽어보고 있는데, 이들은 부동산 소유주들이 하이라인의 철거를 제안하자 그 선로

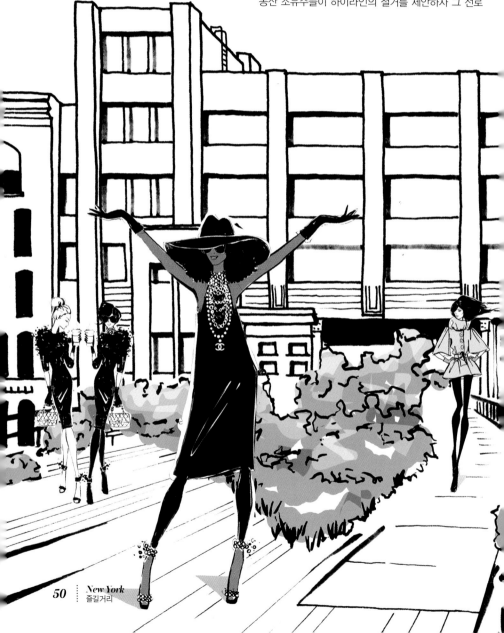

를 이 도시의 상징으로 남기고자 노력했다. 아름답고 무
성한 나뭇잎과 공공미술작품들이 가득한 이 공간은 패
션계 종사자들과 거리패션을 다루는 블로거에게 산책로
가 되어준다. 하이라인의 남단에는 스탠더드 호텔이 다
리를 벌리듯 서 있는데, 이 호텔의 옥상 바 르벵은 여름
에 스카이라인 너머로 사라지는 해를 감상하기에 더할
나위 없이 좋은 장소다.

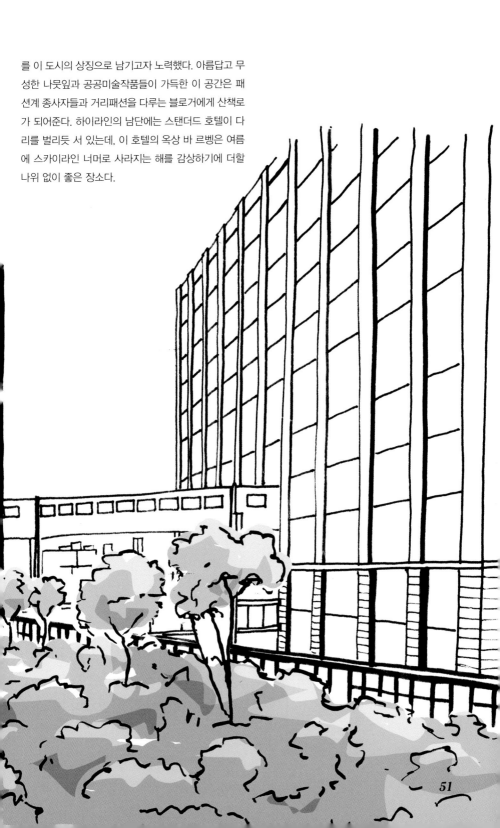

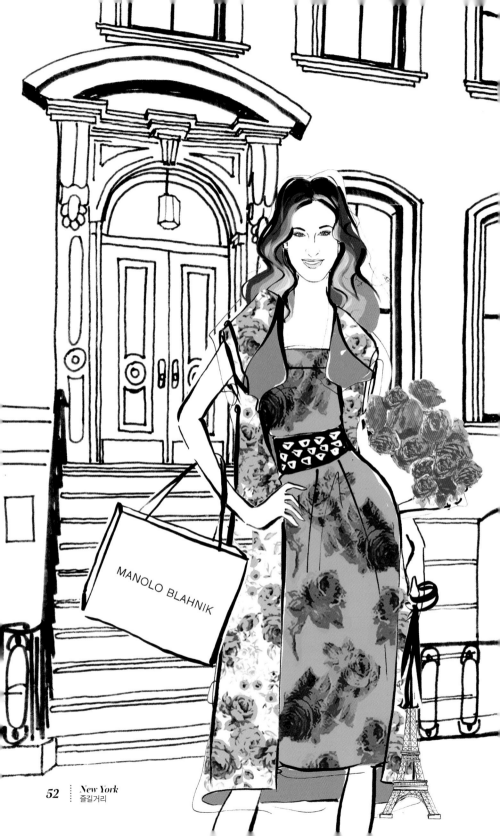

MANOLO BLAHNIK

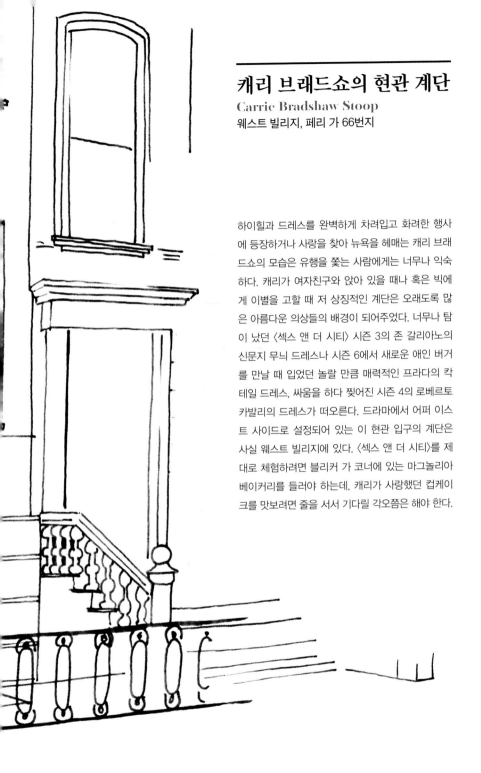

# 캐리 브래드쇼의 현관 계단

## Carrie Bradshaw Stoop

웨스트 빌리지, 페리 가 66번지

하이힐과 드레스를 완벽하게 차려입고 화려한 행사에 등장하거나 사랑을 찾아 뉴욕을 헤매는 캐리 브래드쇼의 모습은 유행을 쫓는 사람에게는 너무나 익숙하다. 캐리가 여자친구와 앉아 있을 때나 혹은 빅에게 이별을 고할 때 저 상징적인 계단은 오래도록 많은 아름다운 의상들의 배경이 되어주었다. 너무나 탐이 났던 〈섹스 앤 더 시티〉 시즌 3의 존 갈리아노의 신문지 무늬 드레스나 시즌 6에서 새로운 애인 버거를 만날 때 입었던 놀랄 만큼 매력적인 프라다의 칵테일 드레스. 싸움을 하다 찢어진 시즌 4의 로베르토 카발리의 드레스가 떠오른다. 드라마에서 어퍼 이스트 사이드로 설정되어 있는 이 현관 입구의 계단은 사실 웨스트 빌리지에 있다. 〈섹스 앤 더 시티〉를 제대로 체험하려면 블리커 가 코너에 있는 마그놀리아 베이커리를 들러야 하는데, 캐리가 사랑했던 컵케이크를 맛보려면 줄을 서서 기다릴 각오쯤은 해야 한다.

## 아티스트 스페이스
**Artists Space**
소호, 그린 가 38번지 3층

현대미술을 꼼꼼히 살펴보고 싶을 때면, 나는 항상 뉴욕 여행 캘린더에 아티스트 스페이스를 추가한다. 1972년에 트루디 그레이스와 어빙 샌들러가 설립한 이 비영리 갤러리는 현대미술 기관이자 아방가르드 미술의 거점 역할을 하고 있다. 이 갤러리는 신디 셔먼과 바바라 크루거, 제프 쿤즈 등 예술계 거장들의 작품을 전시했으며 대안 미술작품을 소개하는 행사와 전시회를 쉴 새 없이 열고 있다. 아티스트 스페이스는 혼란과 영감을 동시에 얻을 수 있는 완벽한 장소다.

ARTISTS SPACE

55

# 브루클린 다리 산책
## Brooklyn Bridge Walk

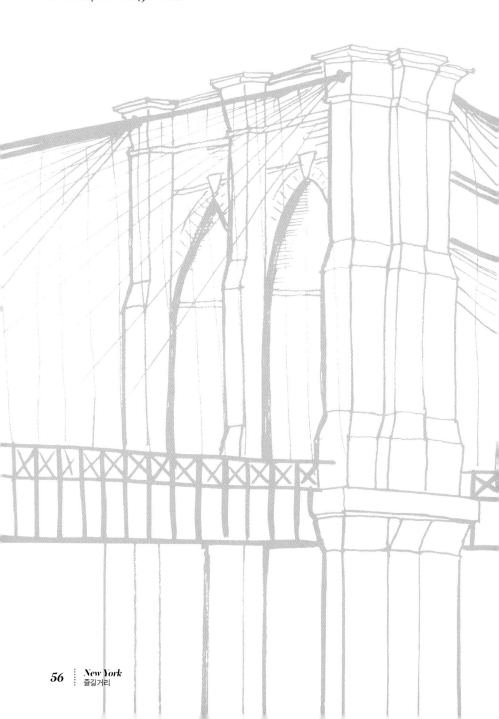

맨해튼에서 브루클린 다리를 바라보면 내 가슴 속에 설렘이 일면서 프랭크 시나트라의 〈브루클린에서 생긴 일It Happened in Brooklyn〉이나 우디 앨런의 〈맨해튼〉 같은 영화가 떠오른다. 1883년에 완공된 이 다리는 사장교와 현수교가 결합된 형태로 이스트강을 가로지르고 있으며, 한때 노동자 계급의 주 무대였으나 이제는 유행의 최전선이 된 브루클린을 맨해튼과 하나로 이어준다. 이 다리를 걸어서 건너면 밤이든 낮이든 가장 멋진 스카이라인을 볼 수 있어 이 도시를 만끽하고 싶을 때 나는 이 방법을 애용한다.

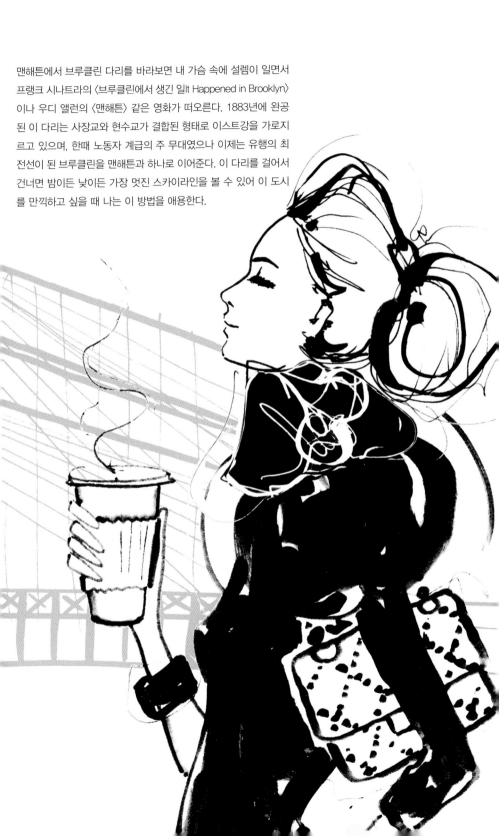

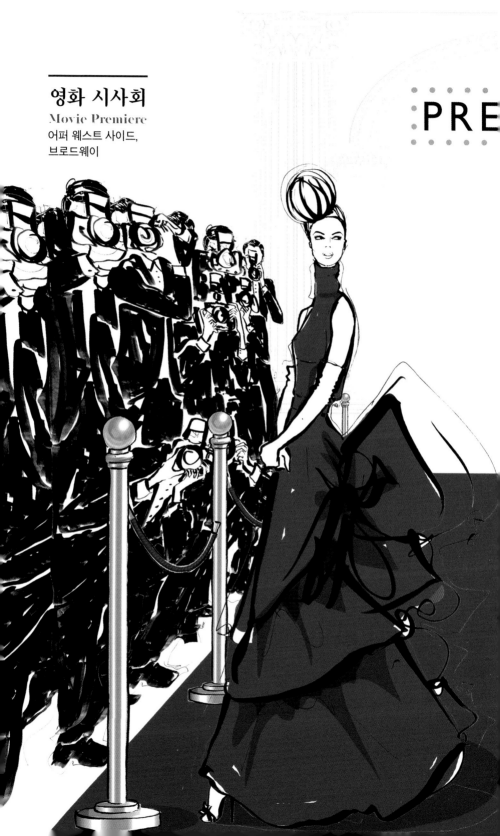

영화 시사회
Movie Premiere
어퍼 웨스트 사이드,
브로드웨이

PRE

뉴욕이 영화계 거장들의 본거지라는 것은 이미 잘 알려진 얘기지만, 실제로 뉴욕의 최고 유명인사가 어디선가 불쑥 나타나 어퍼 웨스트 사이드에 등장하는 것은 맨해튼의 영화관들이 영화 개봉을 위해 레드카펫을 펼치는 순간이다. 혹시 운 좋게 시사회 티켓을 손에 넣는다면 너무 일찍 가지 않는 것이 좋다. 도착 시간만 잘 맞춘다면 영화에 출연하는 최고의 스타들과 함께 레드카펫을 걷을 수도 있기 때문이다.

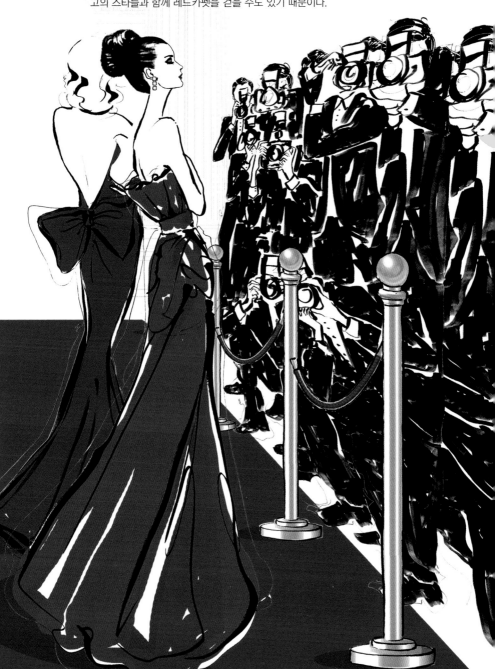

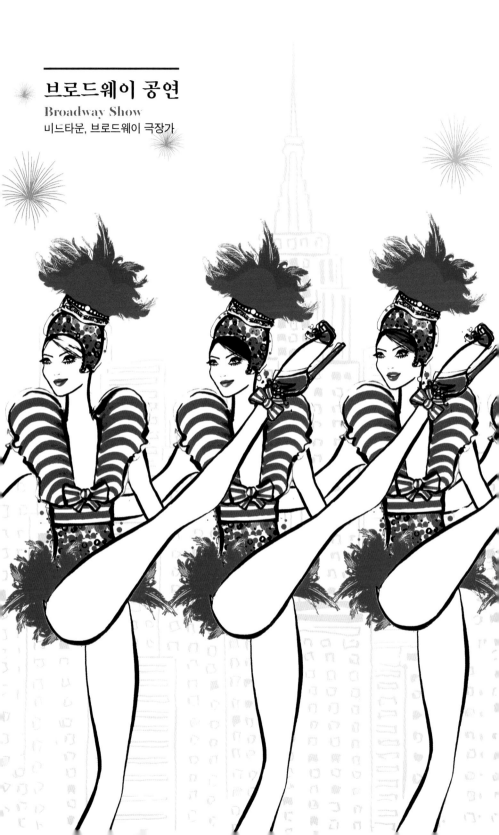

# 브로드웨이 공연
## Broadway Show
비드타운, 브로드웨이 극장가

뉴욕 여행의 절정은 뉴욕의 불야성이라 불리는 브로드웨이에서 공연을 보는 것이다. 브로드웨이를 상징하는 휘황찬란한 불빛 속을 걷다보면 루이스 브룩스와 마릴린 밀러가 몸담았던 지그펠드 폴리스 쇼의 등장인물들, 즉 1920년대의 멋진 신여성과 카바레 스타들을 그리고 싶어진다. 1969년에는 코코 샤넬에게 바치는 브로드웨이 쇼가 만들어져 디자이너 샤넬의 삶을 무대 위에서 되살려냈다. 이 쇼의 주연을 맡았던 캐서린 헵번은 당시 샤넬의 최신 의상을 입고 등장했으며, 피날레에서는 1918년부터 1959년까지 샤넬의 디자인들을 선보였다. 지금도 이 번화가는 사람들이 공연을 보기 위해 앞다투어 찾아오는 관광 명소로서 화려한 장관을 연출하고 있다.

# 02

—

# 쇼핑!

—

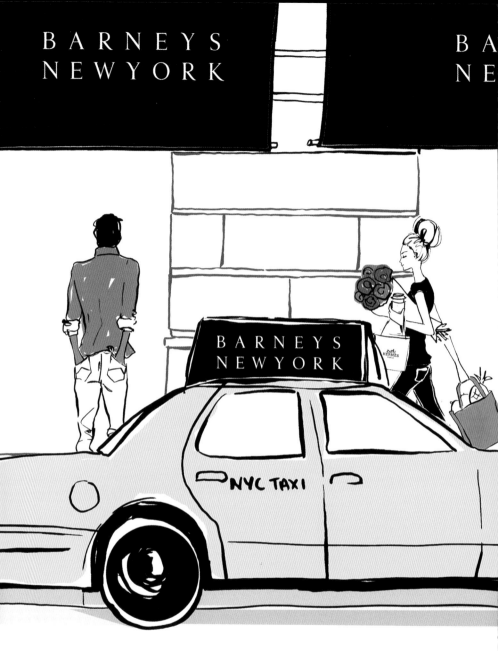

## 바니스 뉴욕 백화점
**Barneys New York**
미드타운, 매디슨 가 660번지

바니 프레스맨은 아내의 약혼반지를 전당포에 맡긴 돈으로 사업자금을 마련한 후, 1923년 맨해튼에 첫번째 매장을 열었다. 이후 바니스 백화점은 현재의 최고급 백화점으로 성장했다. 매디슨 가에 있는 바니스의 플래그십 매장은 조르지오 아르마니 같은 유럽 브랜드를 뉴욕에 소개했을 뿐만

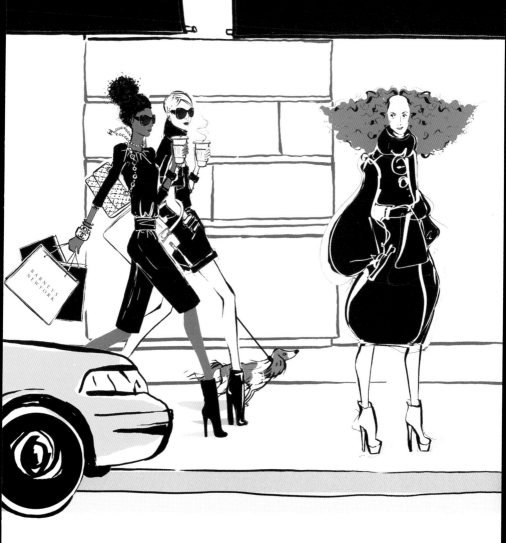

아니라 뉴욕 패션의 개척자 역할을 해왔다. 이 백화점은 뉴욕 패션 애호가들의 사랑을 한 몸에 받고 있다. 유르겐 텔러, 브루스 웨버 등의 사진작가와 손잡고 만든 파격적인 광고와 레이디 가가, 다프네 기네스와 함께 진행했던 극적인 공동 작업, 거기에 실력 있는 신예 디자이너들의 최고 작품을 엄선하는 안목이 더해져 바니스는 백화점으로서 확고히 자리매김하고 있다.

# 샤넬
### Chanel
소호, 스프링 가 139번지

미드타운에 있는 샤넬의 대표적인 플래그십 매장과 함께 소호의 샤넬 매장은 프랑스의 오트쿠튀르 분위기를 뉴욕에 전해준다. 건축계의 거장 피터 마리온이 디자인한 이 명품 매장은 칼 라거펠트의 영감이 번뜩이는 시각과 거부할 수 없는 샤넬만의 특징을 동시에 담고 있다. 이 명품 브랜드의 분위기 있는 뉴욕 매장에서는 샤넬 고유의 트위드와 흑백 색감을 모두 볼 수 있다.

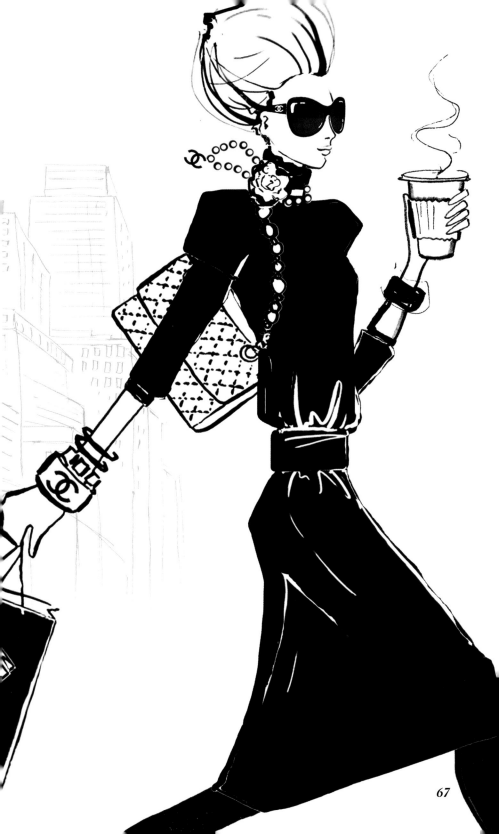

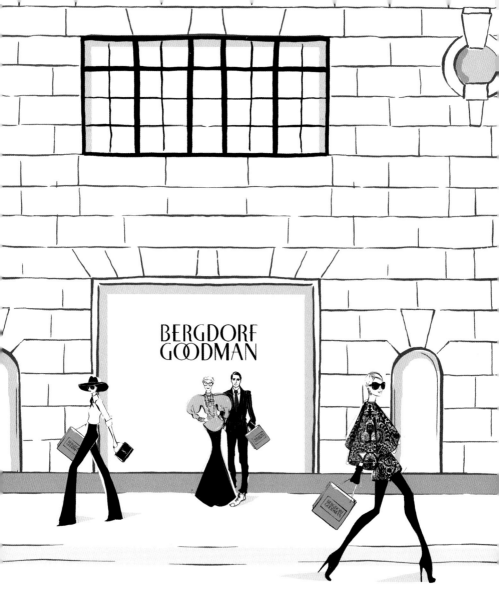

## 버그도프 굿맨 백화점

### Bergdorf Goodman

미드타운, 5번가 754번지

뉴욕 방문객에게 쇼핑의 메카인 버그도프 굿맨 백화점은 악명 높은 '버그도프의 금발들(Bergdorf Blondes: 버그도프 굿맨 백화점에서 쇼핑하는 금발의 패션 매니아들을 그린 소설)'의 본거지다. 입이 쩍 벌어지는 아르데코풍의 이 10층짜리 건물에는 캐롤리나 헤레라, 나르시소 로드리게즈, 타마라 멜런, 데렉 램 등 뉴욕이

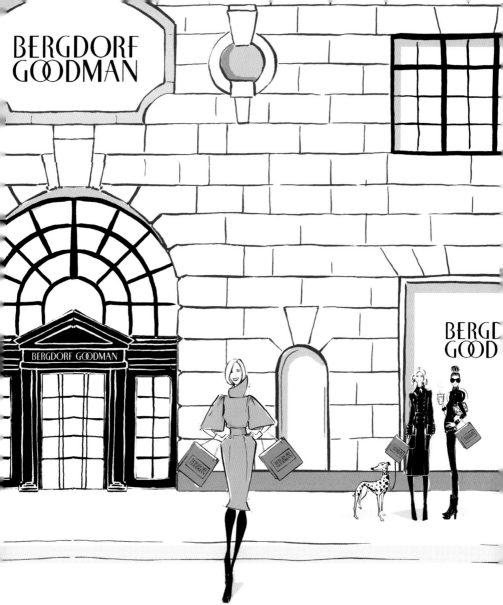

가장 사랑하는 브랜드부터, 지방시, 랑방, 마놀로 블라닉, 겐조 등 선망의 대상인 수입 브랜드까지 명품의 기준이 되는 모든 굵직한 이름의 브랜드들이 입점해 있다. 디자이너 경력 제조기로서 이 백화점의 위상은 다큐멘터리 영화 〈내 유골을 버그도프에 뿌려주오Scatter My Ashes at Bergdorft's〉에서 불후의 명성을 얻기도 했다. 이 백화점에서는 치명적인 유혹의 패션 브랜드들을 감탄하며 바라보는 것도 좋지만, 7층의 BG 레스토랑에서 잠깐 쉬며 센트럴 파크 풍경을 감상하는 것도 좋다. 켈리 위어슬러의 황홀한 인테리어가 돋보이는 이 레스토랑은 혼자만의 시간을 즐기기에 최적의 장소다. 참고로, 이곳에서 내가 가장 좋아하는 메뉴는 로브스터 샐러드다.

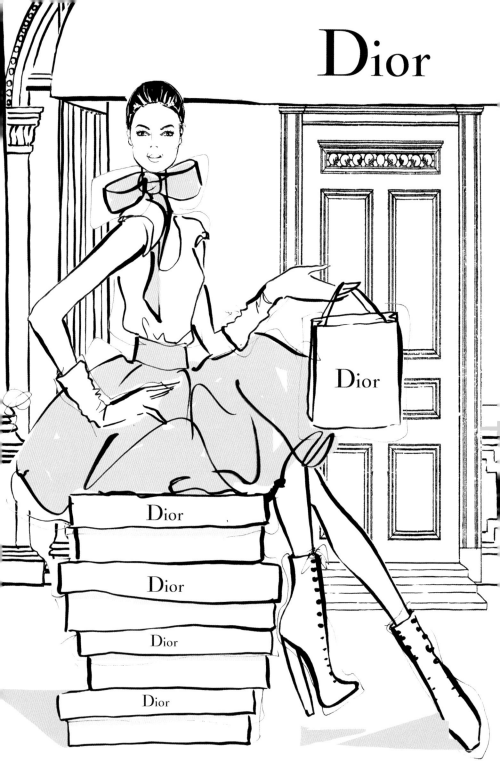

# 크리스찬 디올
## Christian Dior
미드타운, 이스트 57번가
21번지

건축가 피터 마리노가 크리스찬 디올의 플래그십 매장을 개조하는 동안 거대한 레이디 디올 백이 비계(높은 곳에서 공사를 할 수 있도록 임시로 설치한 가설물)를 덮었다. 미드타운에 위치한 이 명품 브랜드의 성지는 디올의 추종자들을 사로잡고 있으며 미용제품과 액세서리, 그리고 이제 막 런웨이에서 내려온 최고급 여성복과 남성복까지 모든 디올 제품을 갖추고 있다. 기발한 꽃 그림과 화려하고 고전적인 세부 장식이 어우러진 아름다운 인테리어는 파리의 오트쿠튀르를 맨해튼에 전한다.

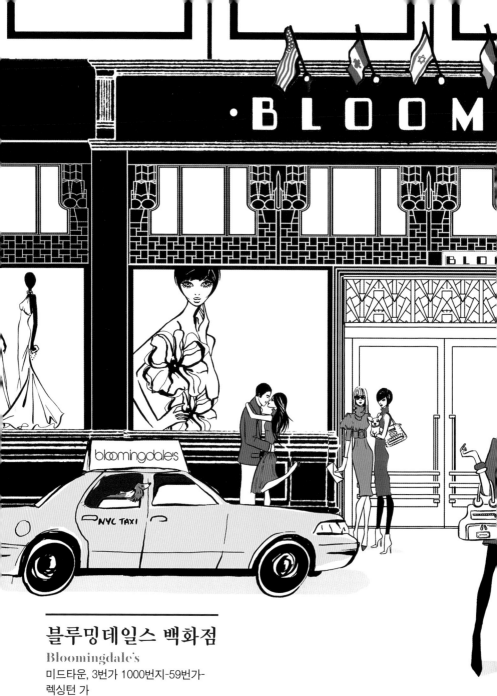

# 블루밍데일스 백화점
## Bloomingdale's
미드타운, 3번가 1000번지-59번가-
렉싱턴 가

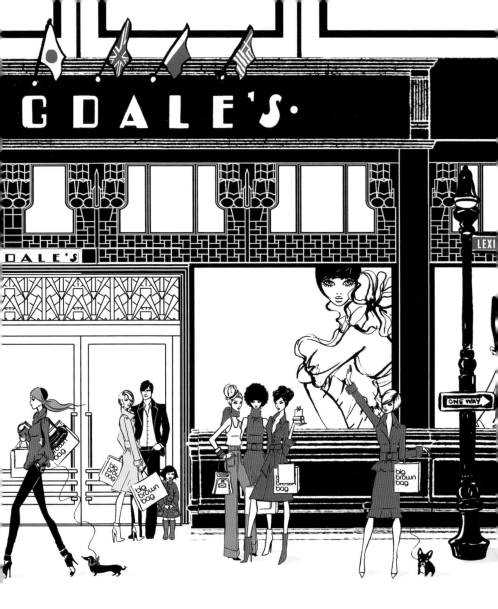

1872년 건립된 블루밍데일스 백화점은 뉴욕 최초의 백화점 가운데 하나로, 많은 이들의 사랑을 받는 쇼핑 명소다. 한 블록 전체를 차지하고 있는 백화점의 외벽에는 깃발들이 나란히 걸려 펄럭이고 있는데, 아르데코풍의 외관을 지나 안으로 들어서면 눈을 뗄 수 없는 최신 패션제품과 미용제품, 그리고 가정용품들이 9층에 걸쳐 진열되어 있다. 이곳의 신발 매장은 자신만의 완벽한 신발을 원하는 이들이 선호하는 곳으로 최근에 사라 제시카 파커가 이곳에서 자신의 구두 컬렉션인 SJP를 시작한 것은 너무도 당연한 일이다. 블루밍데일스는 2004년에 과감히 다운타운으로 진출해 소호에도 지점을 열었다. 블루밍데일스의 트레이드마크인 갈색 가방이 맨해튼에서 쉽게 눈에 띄는 것은 전혀 놀라운 일이 아니다. 내가 블루밍데일스의 쇼퍼백을 디자인한 것은 이미 10년이 지난 일이지만, 여전히 진열대에 놓여 있는 쇼퍼백을 보면 나도 모르게 미소를 짓게 된다.

# 마이클 코어스
## Michael Kors
소호, 브로드웨이 520번지

롱아일랜드 출신으로 뉴욕 패션의 황제이자 리얼리티 TV쇼 〈프로젝트 런웨이〉의 초기 진행자였던 칼 앤더슨 주니어는 마이클 코어스라는 이름으로 더 잘 알려져 있다. 그는 뉴욕의 패션기술대학교(FIT)를 졸업한 직후인 1981년에 고급 스포츠웨어 사업을 시작했다. 오늘날 코어스의 부유한 추종자들은 여성이든 남성이든, 레디투웨어 의상부터 세련된 가죽 제품과 향수까지 모든 것이 구비되어 있는 그의 소호 플래그십 매장에서 자신이 원하는 모든 것을 얻을 수 있다. 첨단기술을 응용한 마이클 코어스의 시계와 모바일 용품, 장신구 또한 이 매장에서 구매할 수 있는데, 이 소품들은 최신기술에 능통한 패션 애호가들에게 완벽한 액세서리다.

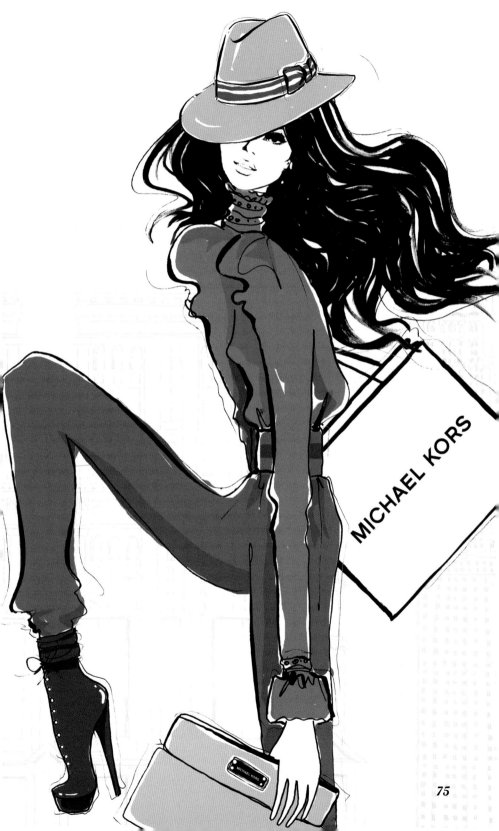

MICHAEL KORS

75

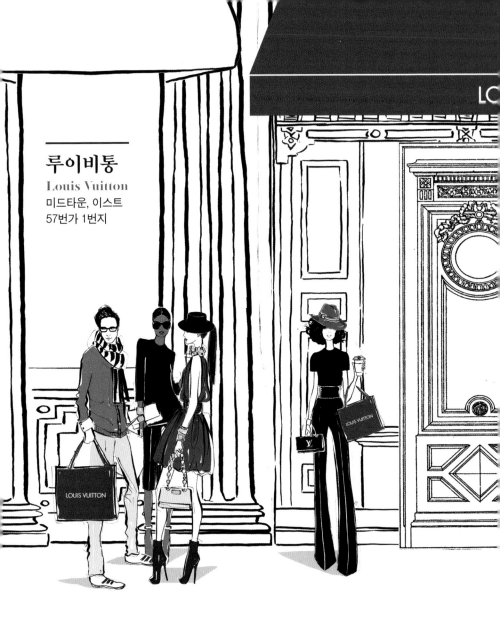

# 루이비통
## Louis Vuitton
미드타운, 이스트
57번가 1번지

2004년 이후 루이비통의 플래그십 매장 전면은 캔버스 역할을 겸함으로써, 예술가나 디자이너들과 루이비통이 함께하는 프로젝트의 상징적인 무대이자 재능 공개의 장이 되었다. 2012년에는 예술가인 야요이 쿠사마와의 공동 작업을 기념하고자 건물 전면이 몽환적인 물방울무늬 벽화로 바뀌었다. 안으로 들어가면 루이비통의 상징인 모노그램 무늬 가방류와 최고급 런웨이 패션 의류, 그리고 최신 '잇' 백이 5개 층을 채우고 있어 이 브랜드 추종자들은 루이비통에 대한 갈망을 채울 수 있는 모든 것을 이곳에서 만날 수 있다.

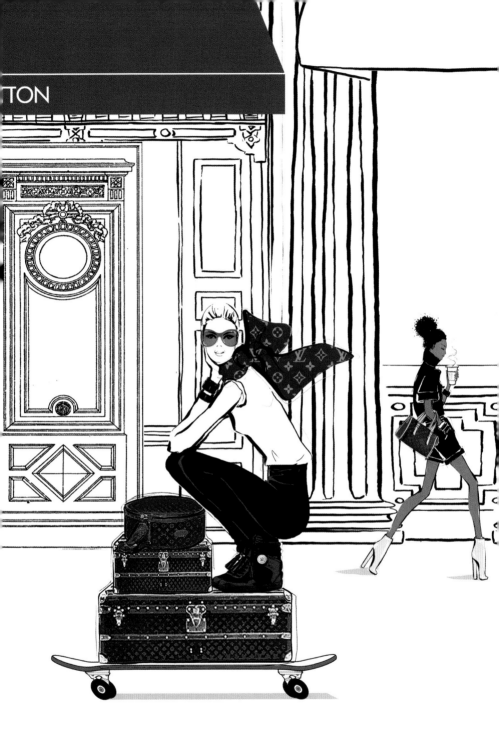

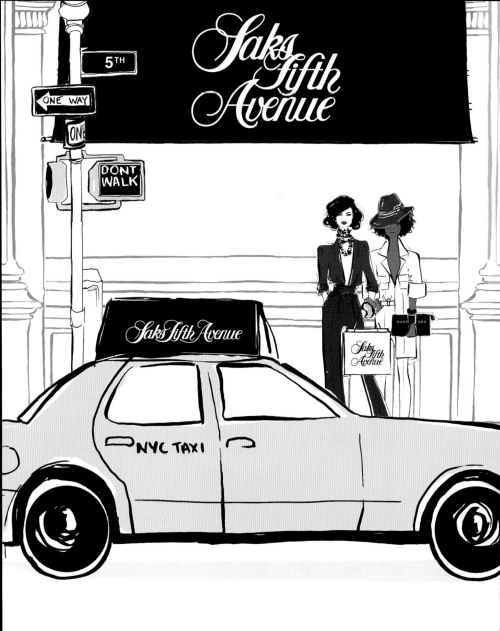

## 삭스 피프스 애비뉴
Saks Fifth Avenue
미드타운, 5번가 611번지

1898년 이후 삭스 피프스 애비뉴는 은행가부터 사업가까지 부유한 미드타운 여성들의 패션을 책임져 왔다. 마릴린 먼로도 이곳에 자주 들렀던 것으로 유명하고, 엘비스 프레슬리는 이곳에서 구매한 검은 가죽 재킷으로 자신의 스타일을 완성하여 로큰롤계를 평정했다. 삭스 피프스 애비뉴는 현재 미국과 캐나다 전역에 50개가 넘는 매장을 보유하

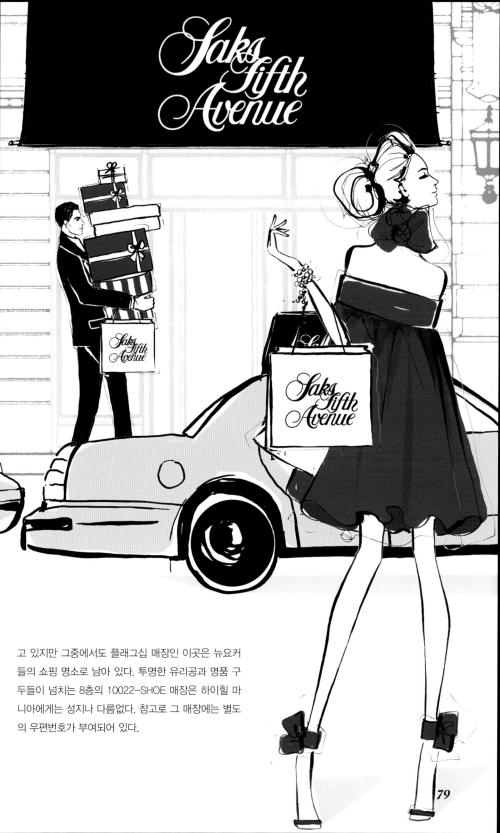

고 있지만 그중에서도 플래그십 매장인 이곳은 뉴요커들의 쇼핑 명소로 남아 있다. 투명한 유리공과 명품 구두들이 넘치는 8층의 10022-SHOE 매장은 하이힐 마니아에게는 성지나 다름없다. 참고로 그 매장에는 별도의 우편번호가 부여되어 있다.

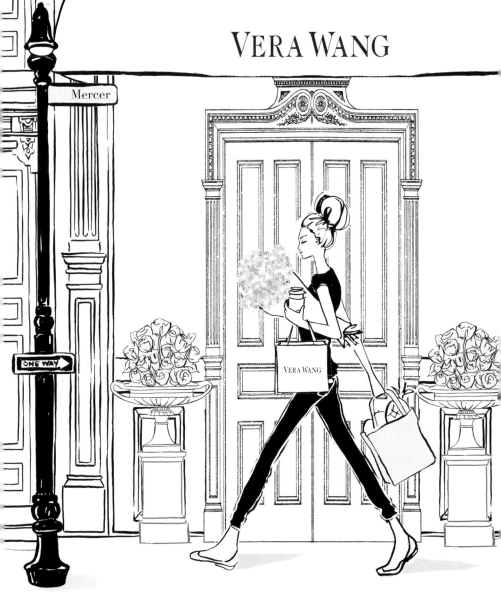

# 베라 왕
**Vera Wang**
소호, 머서 가 158번지

피겨 스케이팅에서 〈보그〉로 진로를 바꾼 디자이너 베라는 1990년에 웨딩 숍을 열고 근사한 웨딩드레스를 판매하기 시작했는데 현재까지도 웨딩드레스는 베라의 상징으로 남아 있다. 베라 왕은 드레스를 포함해 웨딩과 관련된 모든 분야에서 이름을 떨쳤다. 머서 가에 있는 고상하면서도 현대적인 매장에서는 고전적인 스타일의 기둥과 공중에 떠 있는 마네킹이 고객과 예비 신부를 맞이한다. 이곳에는 우아한 웨딩 관련 제품뿐만 아니라 가구와 식기, 이브닝드레스, 레디투웨어 의상들이 모두 준비되어 있다.

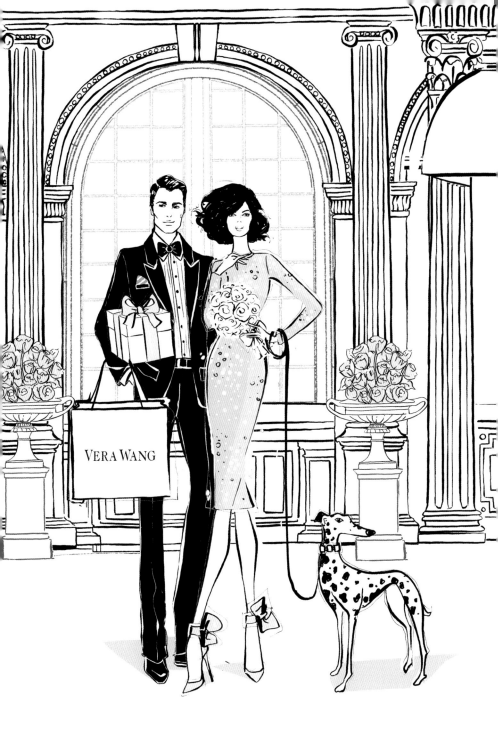

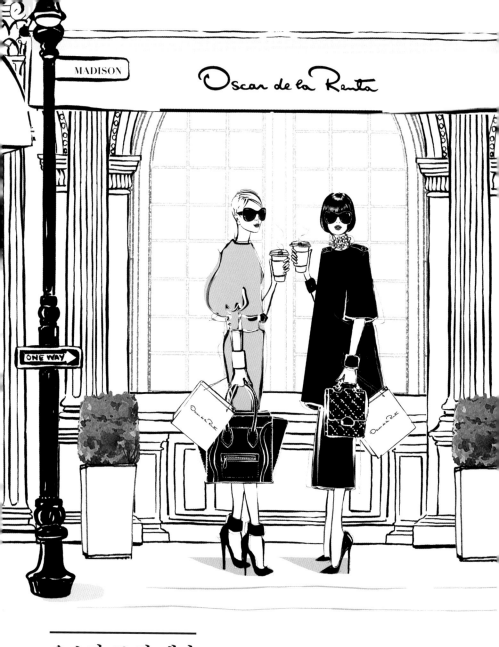

# 오스카 드 라 렌타
Oscar de la Renta
어퍼 이스트 사이드, 매디슨 가
772번지

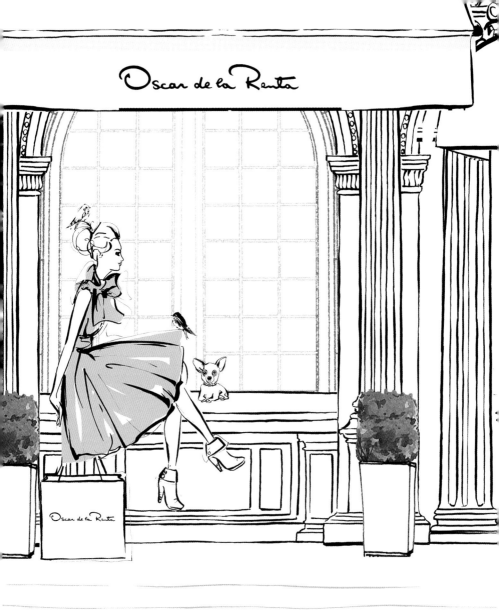

오스카 드 라 렌타의 우아한 미국식 오트쿠튀르는 끊임없이 변화하는 패션계에서도 늘 한결 같았다. 연한 분홍빛 돌로 장식된 어퍼 이스트 사이드 매장의 벽면은 이 디자이너의 도미니카 혈통에 대한 경의의 표현이자 드 라 렌타의 아름다운 드레스를 빛내는 우아한 배경이다. 레드카펫에 오를 만한 드레스와 정교하게 재단된 칵테일 드레스, 그리고 세련된 레디투웨어 의상은 드 라 렌타를 사라 제시카 파커나 안나 윈투어 등의 패션계 인사들은 물론 재클린 캐네디와 미셸 오바마 등 미국 영부인들이 가장 선호하는 디자이너로 만들어준 그의 트레이드마크다. 드 라 렌타가 사망한 후에는 브리튼 피터 코핑이 그의 브랜드를 맡아 새로운 시대로 이끌어가고 있다.

# 지미 추

**Jimmy Choo**
어퍼 이스트 사이드,
매디슨 가 699번지

지미 추는 제화업계의 명가다. 캐리 브래드쇼는 물론이고 캐롤라인 이사와 케이트 윈슬렛을 추종자로 거느린 이 브랜드는 패션애호가와 유명인사들에게 사랑받고 있다. 추는 1996년에 패션 사업가인 타마라 멜런과 손을 잡고 자신의 이름을 딴 사업체를 설립했다. 원래 추의 트레이드마크는 끝이 뾰족한 구두인 스틸레토이지만, 현재 산드라 초이가 이끌고 있는 이 브랜드는 스니커즈를 포함한 모든 종류의 신발과 액세서리를 판매한다. 지미 추의 어퍼 이스트 사이드 매장은 레드카펫이나 결혼식장 또는 맨해튼 거리를 밟을 준비가 끝난 패션 애호가들이 마지막으로 들르는 곳이다.

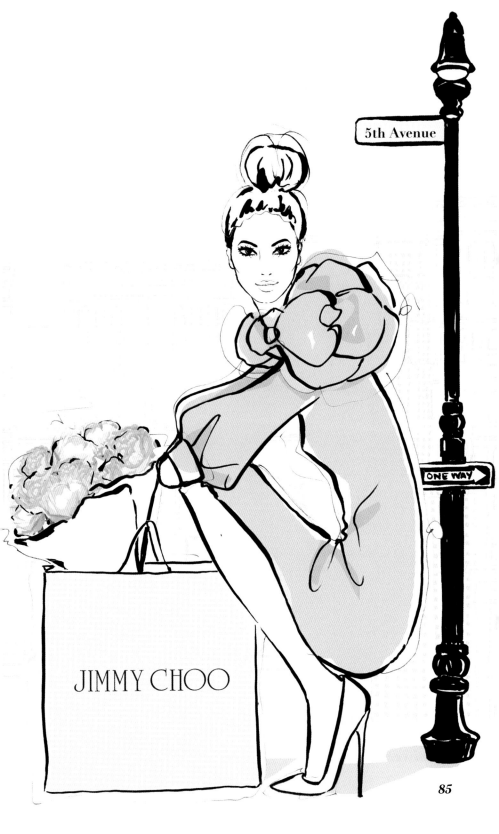

5th Avenue

ONE WAY

JIMMY CHOO

85

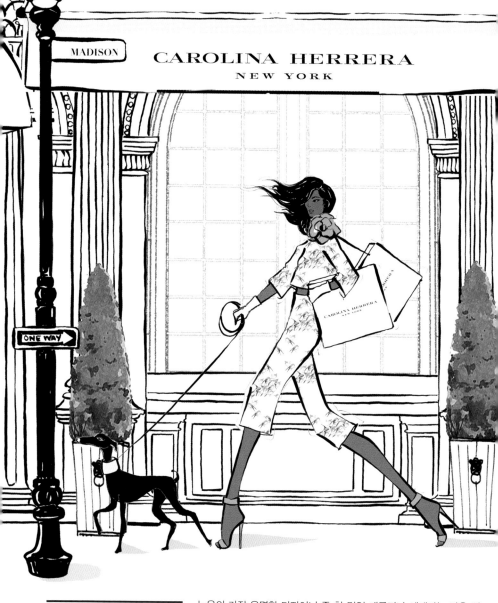

## 캐롤리나 헤레라
Carolina Herrera
어퍼 이스트 사이드,
매디슨 가 954번지

뉴욕의 가장 유명한 디자이너 중 한 명인 캐롤리나 헤레라는 많은 영부인들이 즐겨 입었던 시대를 초월한 최고의 미국식 패션 스타일로 잘 알려져 있다. 베네수엘라 태생의 미국인인 헤레라는 '패션의 황제' 다이애나 브릴랜드의 격려에 힘입어 1980년에 사업을 시작한 이후 뉴욕 패션계의 명사로 자리 잡았다. 매디슨 가 어퍼 이스트 사이드에 있는 헤레라의 플래그십 매장은 화려한 웨딩드레스는 물론 레디투웨어 의상에 대한 헤레라의 고전적인 접근 방식을 보여준다.

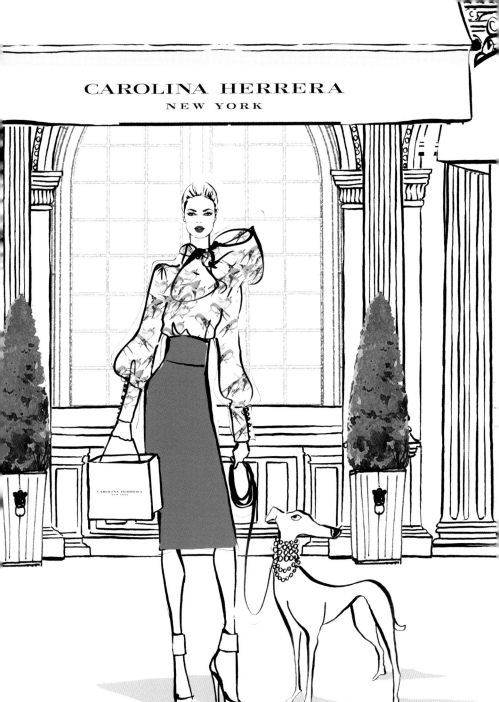

## 헨리 벤델 백화점
### Henri Bendel
미드타운, 5번가 712번지

업타운에서 흔히 볼 수 있는 갈색 줄무늬의 헨리 벤델 쇼핑백은 화려한 쇼핑계의 주류 중 하나다. 백화점 전면을 장식하고 있는 아름다운 랄리크(Lalique: 프랑스의 유리공예 명가) 창은 이곳을 5번가의 대표적인 건물로 만들었다. 1895년 그리니치 빌리지에 백화점을 세웠다가 1913년에 업타운으로 옮긴 벤델은 미국에 코코 샤넬을 처음 들여온 선구자이기도 하다. 나는 수년 동안 헨리 벤델 백화점의 일러스트레이션을 그리기도 했고, 또 새로운 액세서리를 찾을 때 이곳을 애용하기도 한다.

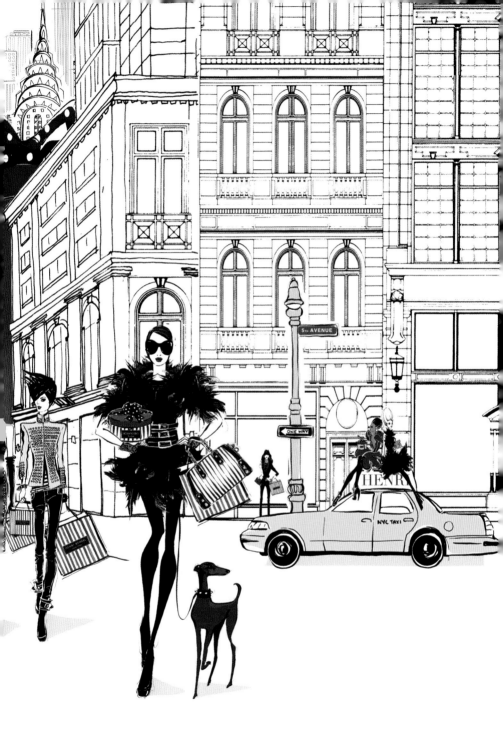

# 프레데릭 페카이

Frédéric Fekkai

미드타운, 5번가 712번지 4층

헨리 벤델 백화점 4층을 차지하고 있는 프레데릭 페카이의 고급 플래그십 매장은 그곳에서 주로 머리 염색을 하는 어퍼 이스트 사이드의 세련된 여성과 동의어가 되었다. 페카이의 열렬한 추종자와 쇼핑객들은 버그도프의 금발이 되고 싶을 때나 프레데릭 페카이만의 극진한 서비스를 받고 싶을 때 그곳을 찾는다.

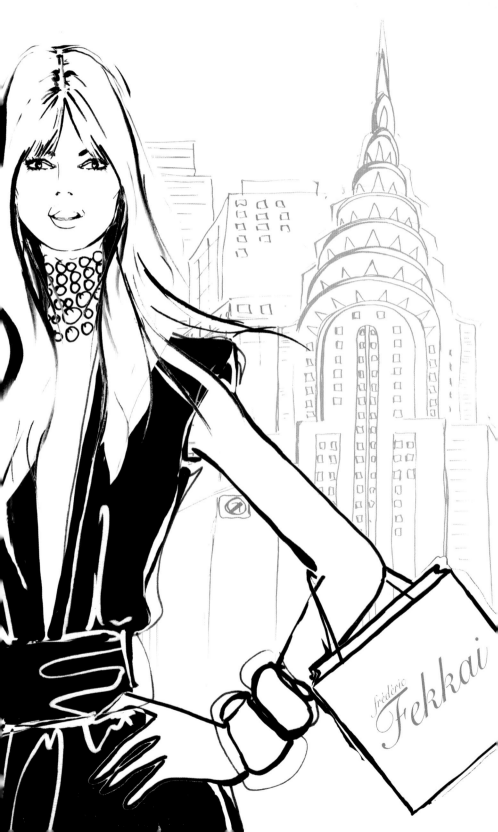

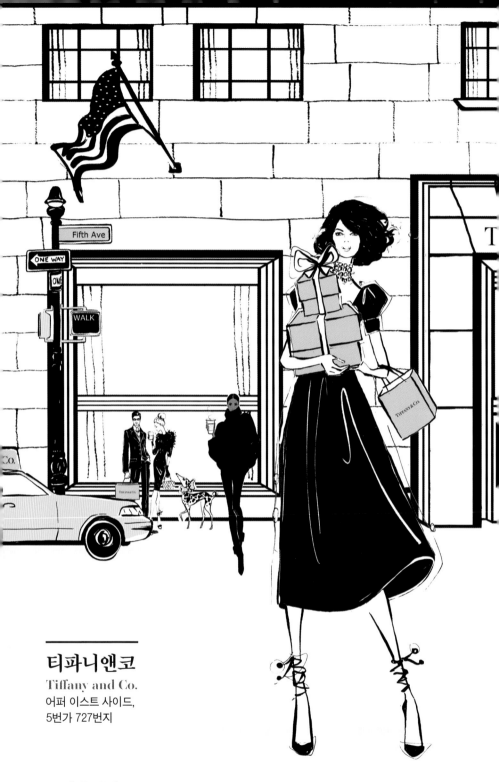

# 티파니앤코
## Tiffany and Co.
어퍼 이스트 사이드,
5번가 727번지

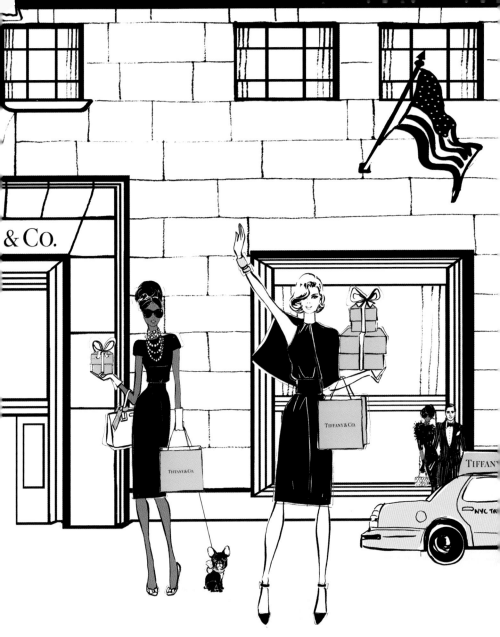

소설가 트루먼 카포트의 동명 소설을 영화화한 〈티파니에서 아침을Breakast at Tiffany's〉에서 오드리 헵번이 티파니앤코의 진열장을 뚫어지게 쳐다보는 모습보다 더 뉴욕을 뉴욕답게 표현한 장면이 있을까? 지방시의 아이콘 '리틀 블랙 드레스'에 진주 목걸이를 하고 손에는 크루아상을 든 채 서 있는 헵번은 세련미의 전형을 보여준다. 5번가의 화려한 매장 내부는 아름다운 아르데코풍 장식에서 화려함의 극치를 볼 수 있다. 다만, 정신을 바짝 차리지 않으면 문을 나서는 당신의 손에 티파니앤코의 상징인 티파니 블루박스가 들려 있을지도 모른다.

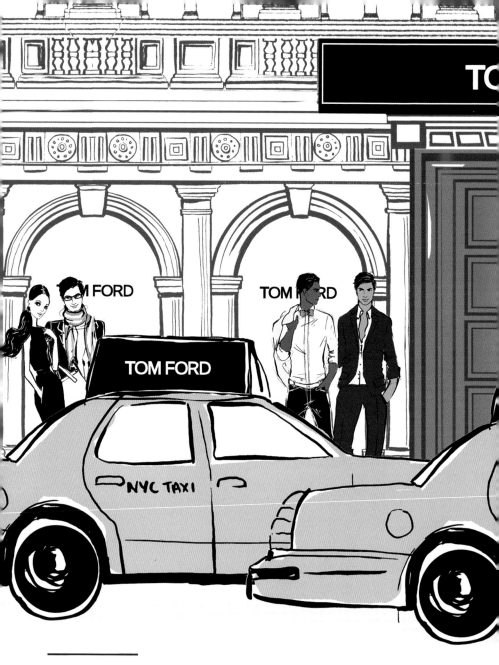

# 톰 포드

Tom Ford
어퍼 이스트 사이드,
매디슨 가 845번지

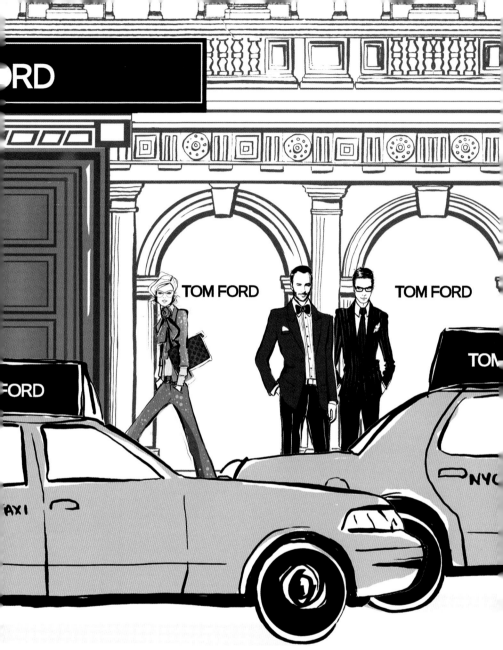

톰 포드는 2004년 구찌를 떠나 자신의 이름을 딴 브랜드를 시작한 이후 지금까지 뉴욕 최고 멋쟁이들의
옷과 액세서리를 책임져 왔다. 이 디자이너의 화려하고 세련된 브랜드를 대표하는 그의 업타운 플래그십
매장은 실크 파자마부터 맞춤 커프스까지 현대 남성이 열광할 만한 모든 것이 구비되어 있다. '셔츠룸'부
터 거울로 장식된 팔각형 '향수의 방'까지 '패션관련 용품'만을 진열해놓은 다양한 공간은 볼 만한 것이
많다. 하지만 그 매장이 자랑하는 최고급 맞춤 양복 서비스는 당신의 지갑에 구멍을 낼 수도 있다. 양복
의 가격이 무려 5000달러에서 시작하기 때문이다.

# 파이브 스토리
Fivestory
어퍼 이스트 사이드, 이스트
69번가 18번지

최고급 백화점 파이브 스토리의 너무나 세련된 인테리어는 그 자체만으로도 볼거리가 된다. 금장식의 패널 벽과 대리석 조각, 그리고 안락하고 부드러운 벨벳 가구는 백화점이라기보다는 미술 갤러리 같은 분위기를 풍기면서 쇼핑객들을 맞이한다. 눈이 휘둥그레질 정도로 아름다운 이 매장은 패션 애호가들이 가장 선호하는 곳 가운데 하나로, 2012년에 파이브 스토리를 열었던 클레어 디스텐펠드의 아이디어로 탄생했는데 나르시소 로드리게즈, 프로엔자 슐러, 제이슨 우 같은 능력 있는 디자이너들의 상품이 갖추어져 있다. 여기저기 돌아다니며 실컷 구경만 해도 좋고, 자신만을 위한 고급 퍼스널 쇼핑 서비스를 최대한 활용해 보는 것도 좋을 듯하다.

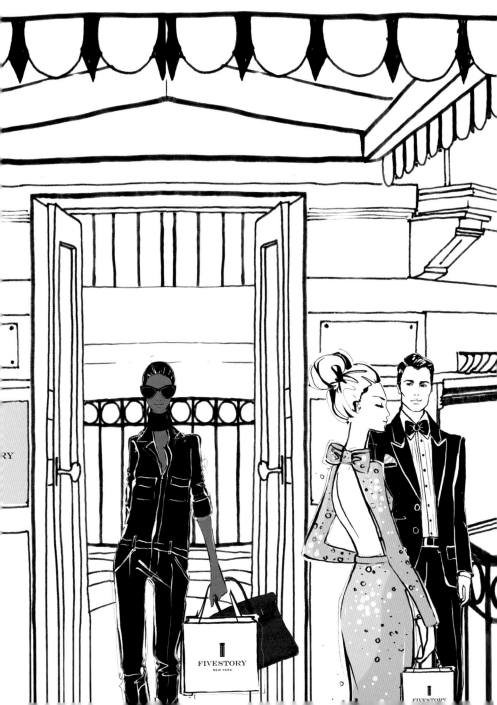

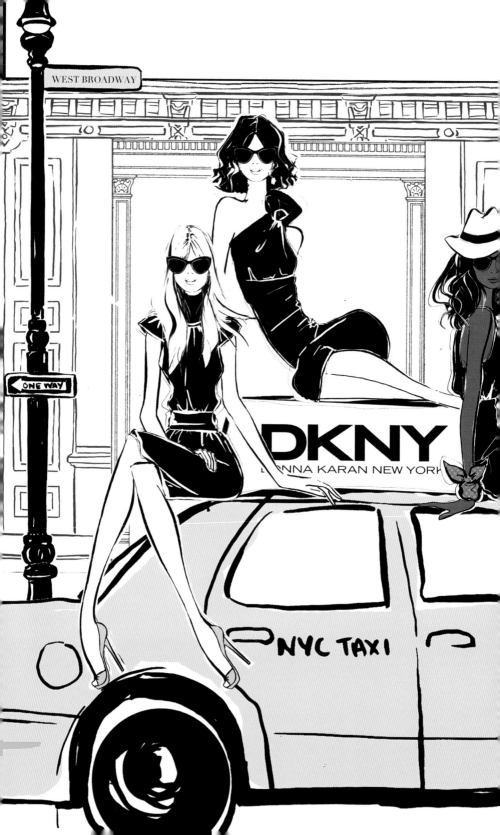

# DKNY

소호, 웨스트 브로드웨이
420번지

도나 캐런이 뉴욕의 일하는 여성과 여성 여행객들을
위해 1985년에 고안해낸 '만만한 품목 7선'이라는
컬렉션은 미국 패션의 DNA가 되었다. 세계적인 브
랜드인 DKNY는 옷에 대해 현대적이고 기능적으로
접근하는데 이 방식은 여전히 대세다. DKNY의 뉴욕
매장에는 도시의 젊은 소비자층뿐만 아니라 도나 캐
런의 오랜 팬들의 발길도 끊이지 않는다.

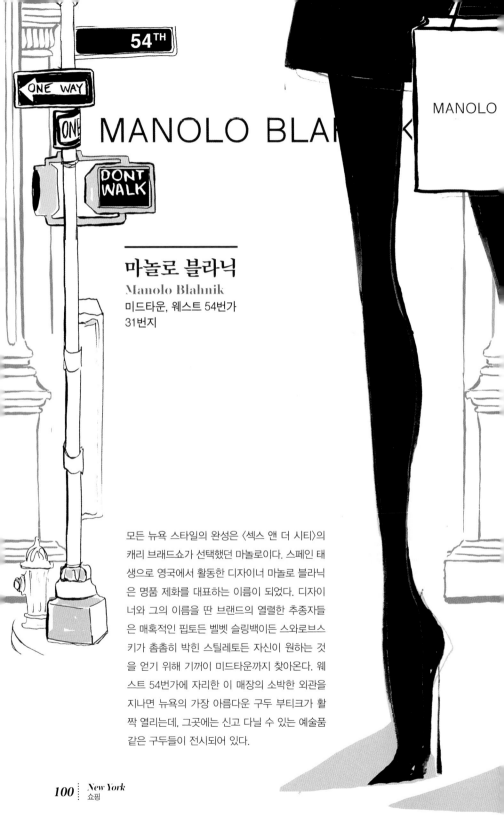

MANOLO BLAHNIK

## 마놀로 블라닉
**Manolo Blahnik**
미드타운, 웨스트 54번가
31번지

모든 뉴욕 스타일의 완성은 〈섹스 앤 더 시티〉의 캐리 브래드쇼가 선택했던 마놀로이다. 스페인 태생으로 영국에서 활동한 디자이너 마놀로 블라닉은 명품 제화를 대표하는 이름이 되었다. 디자이너와 그의 이름을 딴 브랜드의 열렬한 추종자들은 매혹적인 핍토든 벨벳 슬링백이든 스와로브스키가 촘촘히 박힌 스틸레토든 자신이 원하는 것을 얻기 위해 기꺼이 미드타운까지 찾아온다. 웨스트 54번가에 자리한 이 매장의 소박한 외관을 지나면 뉴욕의 가장 아름다운 구두 부티크가 활짝 열리는데, 그곳에는 신고 다닐 수 있는 예술품 같은 구두들이 전시되어 있다.

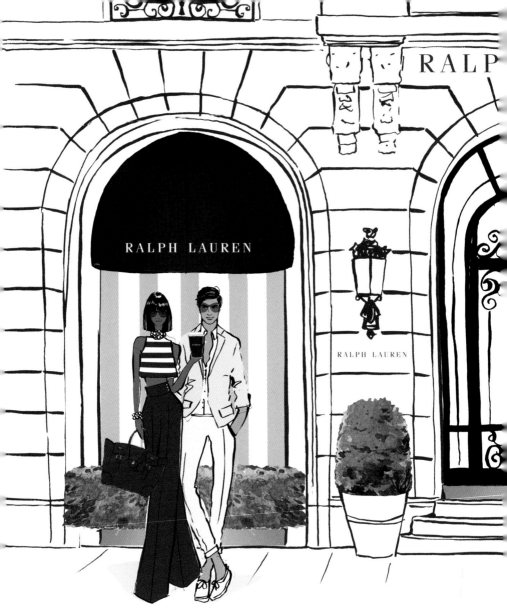

RALP

RALPH LAUREN

RALPH LAUREN

# 랄프 로렌
*Ralph Lauren*
**여성용:** 어퍼 이스트 사이
드, 매디슨 가 888번지
**남성용:** 어퍼 이스트 사이
드, 매디슨 가 867번지

1967년 매장을 연 이후 랄프 로렌은 스포츠 현장에서 별장까지 아우
르는 미국 클래식 스타일의 선구자가 되었다. 세계적 브랜드인 랄프
로렌의 뉴욕 플래그십 매장은 매디슨 가에 자리하고 있는데, 888번지
의 여성복 매장은 웅장한 4층 건물에 로렌의 전형적인 화려한 제품들
이 바닥부터 벽까지 빈틈없이 들어차 있다. 당당하게 진열된 금테 그
릇, 고급 소파, 사냥 장면이 그려진 그림이 매장의 옷들을 둘러싸고 있
으며, 그 모든 것들에 랄프 로렌의 상징인 폴로 로고가 새겨져 있다.

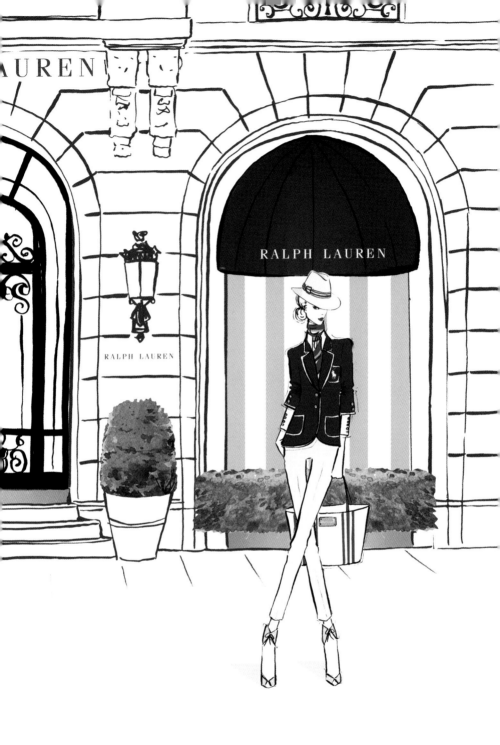

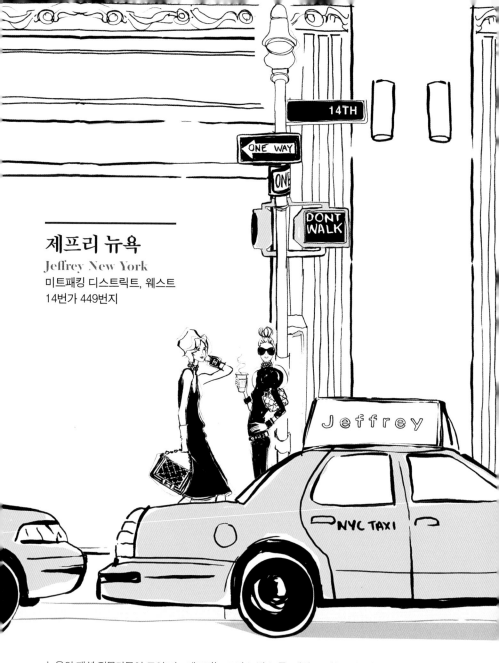

# 제프리 뉴욕

*Jeffrey New York*

**미트패킹 디스트릭트, 웨스트**
**14번가 449번지**

뉴욕의 패션 전문가들이 모여드는 제프리는 드리스 반 노튼, 셀린느, 마놀로 블라닉 같은 유럽 브랜드부터 프로엔자 슐러, 겐조, 알렉산더 왕 같은 미국 국내 브랜드까지 엄선된 고급 패션 브랜드를 갖추고 있는 최고급 백화점이다. 미트패킹 디스트릭트의 갤러리 밀집 지역에 자리한 이 백화점은 뉴욕의 소매점 환경이 변화하는 와중에도 여전히 위세를 자랑하고 있다. 런웨이에서 막 내려온 옷도 볼거리이지만, 구두 매장 역시 들러볼 만하다.

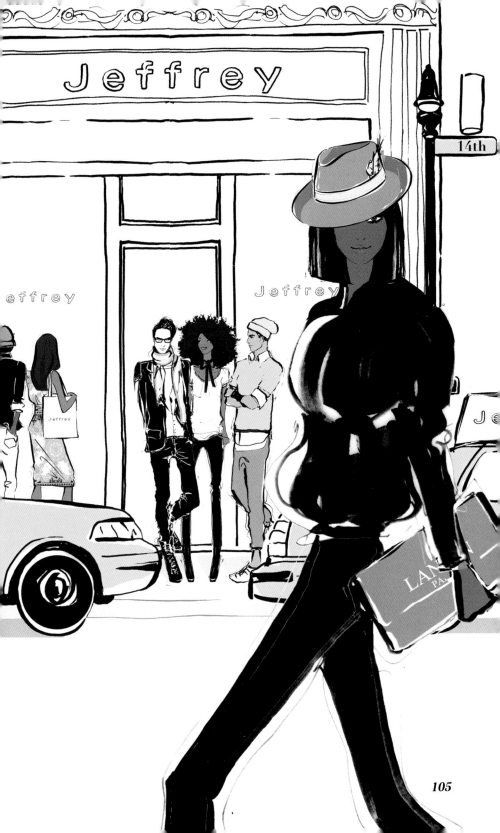

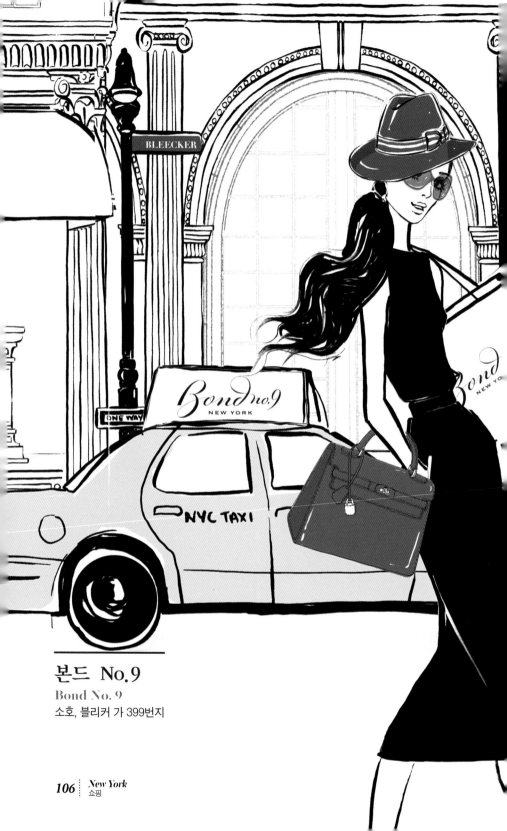

# 본드 No.9
Bond No. 9
소호, 블리커 가 399번지

에메랄드빛 스와로브스키나 앤디 워홀의 프린트 작품처럼 본드 No. 9의 조각품 같은 향수병도 사람들의 시선을 사로잡는다. 계절별로 출시하는 제품과 특별판 제품들에는 '블리커 스트리트 스와로브스키'나 '본드 No.9 허드슨 야드' 같은 이름을 붙여 뉴욕에 경의를 표한다. 블리커 가의 황홀한 매장에서는 이 독특한 향수 전문 브랜드의 패션이 가미된 요소들이 모든 세부 장식을 부각시키고 있다. 특히 눈에 띄는 것은 천장에 매달려 있는 핑크빛 샹들리에다.

# 아이데스 데 베누스타스
## *Aedes de Venustas*
웨스트 빌리지, 그리니치 가 7번지

# AEDES DE VENUSTAS
New York
*est. 1995*

아이데스 데 베누스타스 매장에 들어서면 방문객들은 벨르 에포크(19세기 말에서 20세기 초 파리가 유례없는 풍요와 평화를 누렸던 시기) 시대의 어느 미용품 특매장 같은 장면을 마주하게 된다. 숭배자를 거느린 이 향수 판매장에는 자사의 우아한 향수, 향초, 보디 케어 제품 외에도 최고급 미용 브랜드들이 엄선되어 있다. 아이데스 데 베누스타스는 뉴욕에서 위세를 떨치고 있는 최고급 향수 회사들 중 하나다. 선망의 대상인 아이데스 향수병의 화룡점정은 베누스타스의 상징인 금장 봉인이다.

# 애슐린
**Assouline**

미드타운, 5번가 768번지
플라자 호텔

출판업자인 마틴과 프로스페르 애슐린 부부는 1994년에 사업을 시작한 이후 고급 아트북 업계에서 명성을 쌓아왔다. 플라자 호텔 중이층(mezzanine floor: 로비와 2층 사이에 다른 층보다 조금 작게 만들어진 일종의 중간층)에 있는 애슐린의 뉴욕 매장은 호텔 로비의 고전적인 인테리어를 내려다보고 있다. 크리스털 샹들리에와 대리석 바닥으로 마무리된 플라자 호텔은 이 화려한 출판사의 분위기와 잘 어울린다. 이곳에서는 세실 비튼의 아름다운 패션 사진에 푹 빠져 보거나, 크리스찬 디올의 경이로운 작품 사진들을 탐구해 보거나, 건축과 디자인의 최첨단 프로젝트들을 찾아볼 수 있다. 매장에 가득한 미술이나 패션, 사진과 관련된 우아한 책들은 그 자체가 이미 예술작품이며, 그 외에도 이 매장에는 각종 특별판, 문구, 선물 세트가 다양하게 준비되어 있다.

# 리졸리
*Rizzoli*
노마드, 브로드웨이 1133번지

예술과 패션 애호가라면 역대 가장 화려한 도서들을 제작했던 리졸리를 그냥 지나칠 수 없다. 브로드웨이에 자리한 리졸리의 새로운 플래그십 매장에는 예술, 패션, 인테리어에 관한 가장 아름다운 커피 테이블 북(coffee table book: 꼼꼼히 읽기보다는 슬슬 넘겨보도록 만든 책으로, 주로 사진과 그림이 많이 실려 있고 크기가 크고 비싸다)

이 있다. St. 제임스 건물 1층에 위치한 이 매장은 이탈리아 고급 생활
용품 브랜드인 포르나세티의 독특한 벽지와 높은 천장이 아름답고 장
엄한 느낌을 준다. 웅장한 목재 서가에는 최신 잡지를 비롯해 리졸리
의 우아한 일러스트레이션 책들이 꽂혀 있다. 이곳은 출판물에 진심으
로 깊은 경의를 표하는 서점이다.

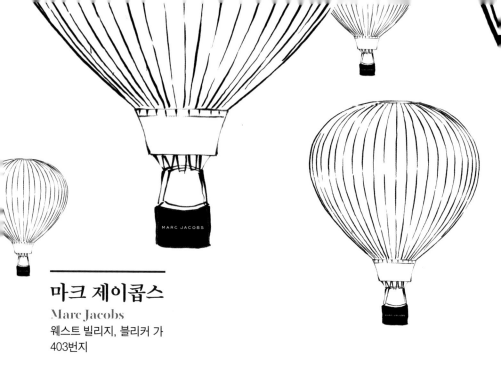

# 마크 제이콥스
**Marc Jacobs**
웨스트 빌리지, 블리커 가
403번지

뉴욕의 패션 왕 마크 제이콥스는 팬들이 자신의 최신 작품에 찬사를 보낼 수 있도록 블리커 가 403번지를 내어주었다. 가끔 불손하고 반항적이긴 하지만 늘 세련됨을 잃지 않는 제이콥스는 수십 년간 디자이너로서 활동하며 패션의 최전선을 굳건히 지켜왔다. 웨스트 빌리지 매장도 예외 없이 최신 컬렉션부터 제이콥스의 장난기 넘치는 휴대폰 케이스까지 모든 제품을 구비하고 있다. 제이콥스가 매장으로만 블리커 가를 장악하고 있는 것은 아니다. 그 길 아래쪽에 있는 남성복 매장과 아름다운 북마크 서점도 꼭 방문해 봐야 한다. 제이콥스가 블리커 가를 장악했던 보다 확실한 사례도 있다. 그는 2016년 리조트 컬렉션 쇼에서 머서 가를 런웨이 삼아 모델들을 활보케 해 소호를 온통 사로잡았다.

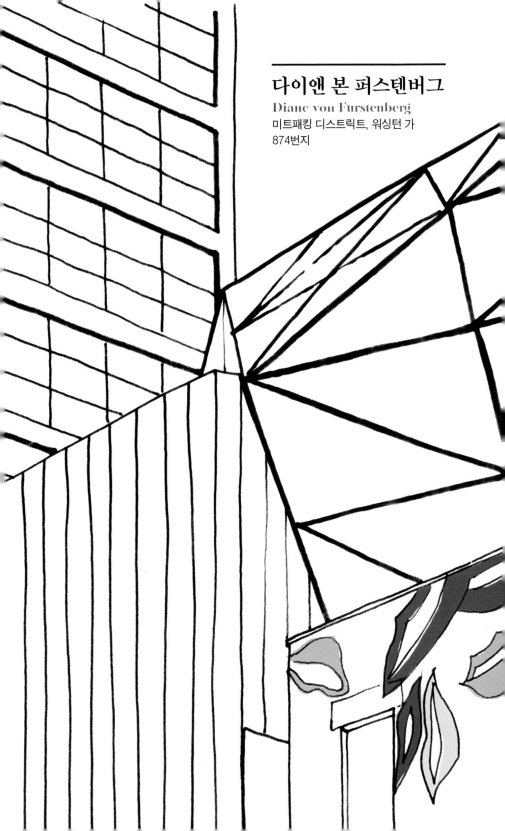

다이앤 본 퍼스텐버그
Diane von Furstenberg
미트패킹 디스트릭트, 워싱턴 가
874번지

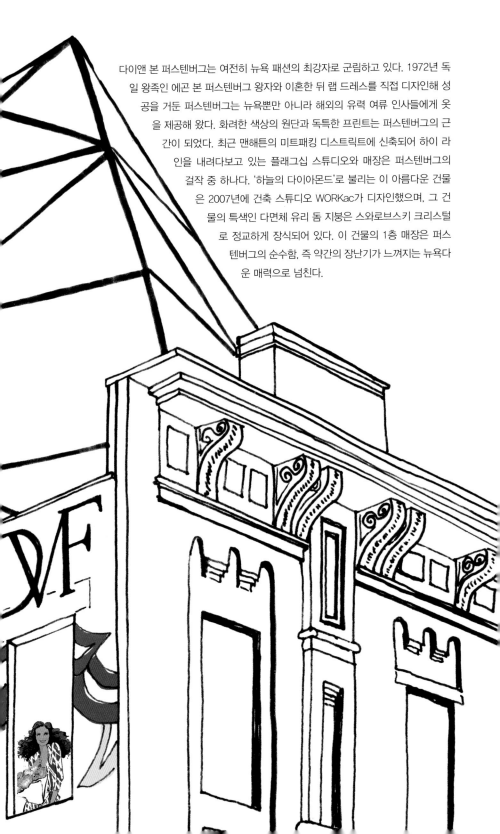

다이앤 본 퍼스텐버그는 여전히 뉴욕 패션의 최강자로 군림하고 있다. 1972년 독일 왕족인 에곤 본 퍼스텐버그 왕자와 이혼한 뒤 랩 드레스를 직접 디자인해 성공을 거둔 퍼스텐버그는 뉴욕뿐만 아니라 해외의 유력 여류 인사들에게 옷을 제공해 왔다. 화려한 색상의 원단과 독특한 프린트는 퍼스텐버그의 근간이 되었다. 최근 맨해튼의 미트패킹 디스트릭트에 신축되어 하이 라인을 내려다보고 있는 플래그십 스튜디오와 매장은 퍼스텐버그의 걸작 중 하나다. '하늘의 다이아몬드'로 불리는 이 아름다운 건물은 2007년에 건축 스튜디오 WORKac가 디자인했으며, 그 건물의 특색인 다면체 유리 돔 지붕은 스와로브스키 크리스털로 정교하게 장식되어 있다. 이 건물의 1층 매장은 퍼스텐버그의 순수함, 즉 약간의 장난기가 느껴지는 뉴욕다운 매력으로 넘친다.

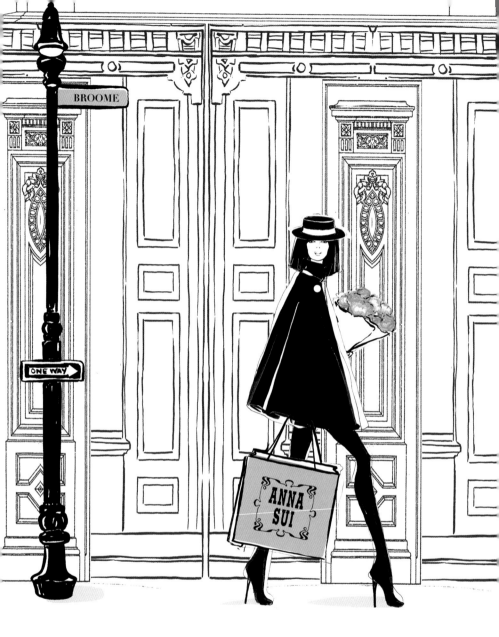

# 안나 수이
Anna Sui
소호, 브룸 가 484번지

색채와 장식을 과감히 사용하는 안나 수이의 기발한 스타일은 거리를 지나던 쇼핑객의 발걸음을 중고품 할인매장 분위기의 고급 상점으로 향하게 한다. 디트로이트 출신의 디자이너 안나 수이는 1980년대 초반에 사업을 시작한 이후 뉴욕을 거점으로 활동하고 있다. 그녀의 무드보드(mood board: 디자이너가 자신의 컬렉션을 함축하고 디자인 콘셉트를 보여주기 위해 사용하는 것으로, 형태에는 특별한 제한이 없

# ANNA SUI

다)에는 빈티지, 보헤미안, 로큰롤, 빅토리아풍 장식물, 그리고 자신의
중국 혈통을 보여주는 화려한 장식 예술품까지 풍부한 자료들이 담겨
있다. 디자이너로서 이런 영감이 소호의 새 플래그십 매장에도 등장한
다. 수이의 시그니처인 연보라빛 벽에는 1960년대와 1970년대의 음악
포스터와 그림, 그리고 특별한 장식품이 가득한데, 이 장식품들은 거부
할 수 없는 디자이너의 발랄한 매력이 반영된 것이다.

# 모마 디자인 스토어
## MoMA Design Store
소호, 스프링 가 81번지

뉴요커와 관광객 모두에게 인기 많은 모마 디자인 스토어는 기발한 선물을 찾기에 최고
의 장소다. 그곳에서는 명품 가구와 고상한 가정용품, 독창적인 콜라보 작품, 모마가 소
장하고 있는 판화 등을 엄선해서 판매하고 있으며, 바로 이것이 우리가 이 선도적인 예술
및 디자인 기관에게 기대하는 모습이다. 두 개의 층에 걸쳐 예술 및 디자인 작품이 전시
되어 있는 이 거대한 매장은 헤이, 마우리치오 카텔란, 페이지 굴릭 같은 신인들은 물론
이고 알바 알토, 마리오 벨리니, 찰스 임즈와 레이 임즈 부부 등 대표적인 거물 디자이너
들의 작품도 구비하고 있다. 모마 디자인 스토어가 위치한 곳은 예술, 디자인과 동의어가
된 지역이다. 나는 친구들에게 줄 기념품을 고를 때 이곳을 즐겨 찾는다.

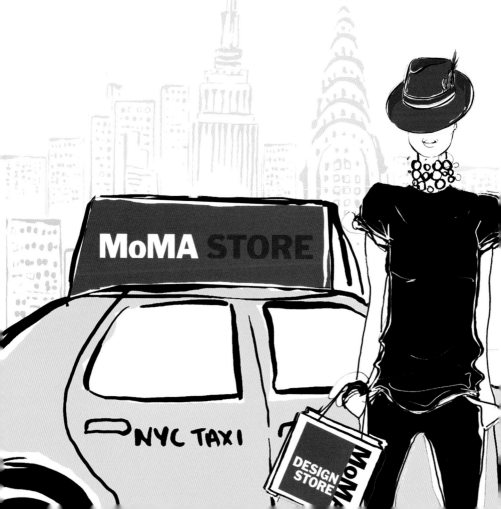

121

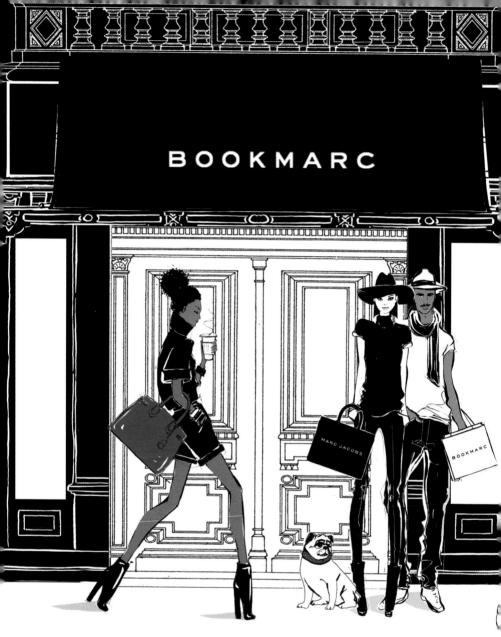

## 북마크
**Bookmarc**
웨스트 빌리지, 블리커 가
400번지

결코 안주하는 법이 없는 마크 제이콥스는 예술가, 디자이너, 영화 제작자 등과 손잡고 수차례 흥미진진한 공동작업과 프로젝트로 패션의 경계를 넘나들었다. 그런 면에서 보면 제이콥스가 자신의 근사한 화보집 매장인 북마크를 통해 출판계에 발을 내딛는 모험을 감행한 것은 지극히 당연한 일이다. 특별판과 우아한 사진집은 물론 매력 넘치는

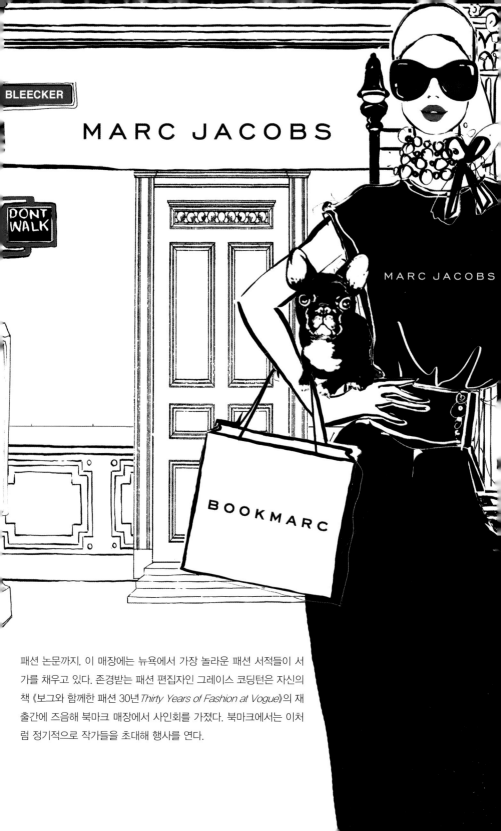

패션 논문까지, 이 매장에는 뉴욕에서 가장 놀라운 패션 서적들이 서가를 채우고 있다. 존경받는 패션 편집자인 그레이스 코딩턴은 자신의 책 《보그와 함께한 패션 30년 *Thirty Years of Fashion at Vogue*》의 재출간에 즈음해 북마크 매장에서 사인회를 가졌다. 북마크에서는 이처럼 정기적으로 작가들을 초대해 행사를 연다.

# 프린티드 매터

## Printed Matter, Inc.

첼시, 11번가 231번지

프린티드 매터는 1976년에 문을 연 이후 독립출판계의 등대 역할을 해왔다. 칼 안드레, 솔르윗, 루시 리파드 등 뉴욕 아방가르드 예술가들이 설립한 이곳에서는 아트북과 언더그라운드 예술 잡지는 물론 최근의 독립 잡지 등 모든 관련된 출판물들을 언제든 볼 수 있다. 진열장에 놓인 제니 홀저, 요코 오노, 신디 셔먼 같은 예술가들의 희귀본이나 절판본을 살펴봐도 좋고 기획 전시관을 방문해도 좋다. 1만5000권 이상의 책들이 준비되어 있는 이 매장은 그야말로 영감의 원천이며, 출판문화계의 신진 예술가들을 소개하는 장이기도 하다.

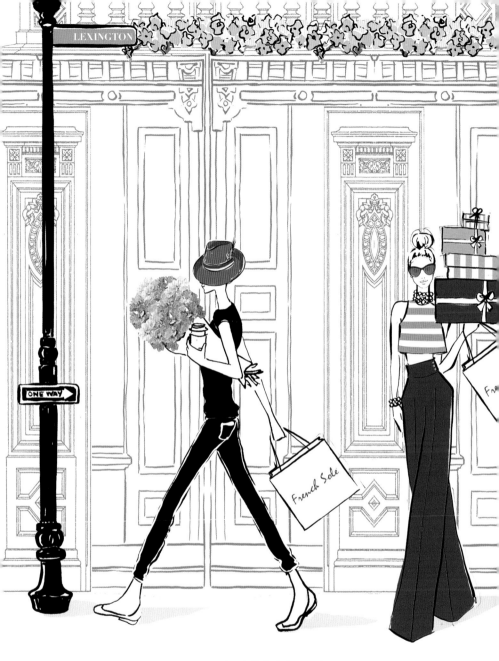

# 프렌치 솔 뉴욕

French Sole fs ny
어퍼 이스트 사이드, 렉싱턴 가
985번지

뉴요커들이 힐이 아닌 굽 낮은 구두를 신어야 한다면 최적의 선택은 프렌치 솔일 것이다. 프렌치 솔은 올리비아 팔레르모와 신디 크로포드 등 패셔니스타들이 가장 좋아하는 곳이다. 이 브랜드는 핍토부터 프렌치 솔의 전통적인 '잉그리드' 플랫까지 상상할 수 있는 모든 형태의 플랫 슈즈를 보유하고 있으며, 심지어 코르크로 만든 신발도 있다. 이 신

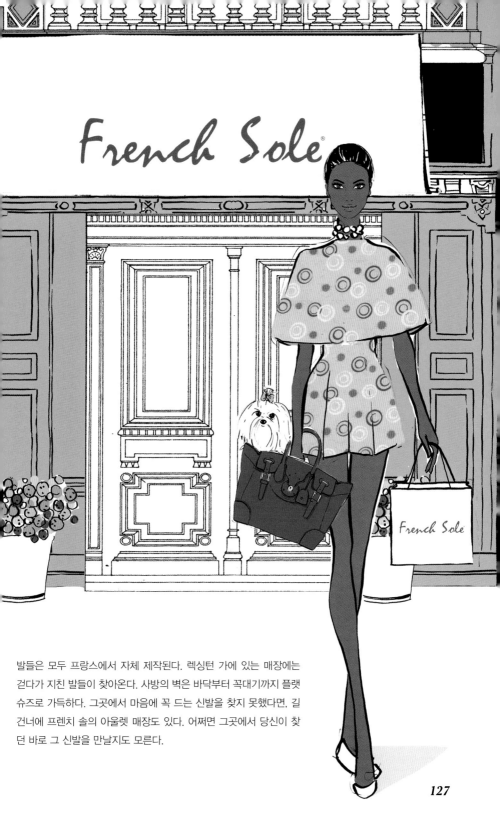

# French Sole

발들은 모두 프랑스에서 자체 제작된다. 렉싱턴 가에 있는 매장에는 걷다가 지친 발들이 찾아온다. 사방의 벽은 바닥부터 꼭대기까지 플랫 슈즈로 가득하다. 그곳에서 마음에 꼭 드는 신발을 찾지 못했다면, 길 건너에 프렌치 솔의 아울렛 매장도 있다. 어쩌면 그곳에서 당신이 찾던 바로 그 신발을 만날지도 모른다.

127

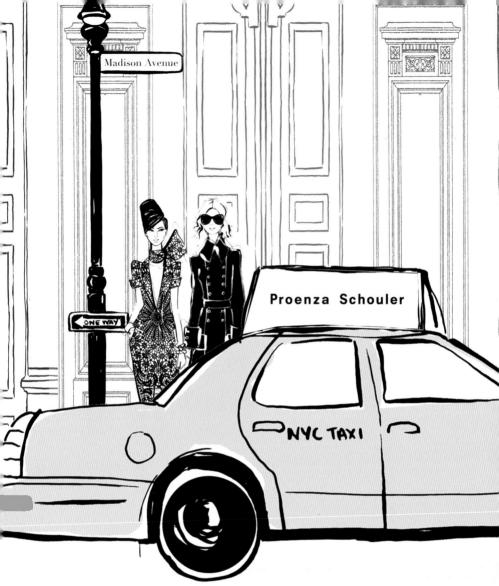

Madison Avenue

ONE WAY

Proenza Schouler

NYC TAXI

# 프로엔자 슐러
### Proenza Schouler
어퍼 이스트 사이드, 매디슨 가
822번지

2002년 바니스 백화점은 잭 맥콜로와 라자로 에르난데스의 파슨스 졸업 작품 컬렉션을 몽땅 사들였다. 이후 이 디자이너 듀오와 그들의 브랜드인 프로엔자 슐러는 뉴욕 패션계의 총아가 되었다. 그들의 독특한 세부 장식과 구조를 강조하는 재단, 그리고 사이키델릭 조의 날염은 이 브랜드가 패션업계의 최전방에 있음을 분명하게 보여준다. 영국의 건축가 데이비드 아디아예가 지은 프로엔자 슐러의 업타운 매장은 디자이너들 못지않게 세련미를 발산하면서 예술과 패션을 접목하는 그들의 미학을 생생하게 보여준다. 이 건물에 들어선 쇼핑객은 목재로 만든 터널을 통과하는데, 신발과 가방이 전시되어 있는 그 터널의 끝은 다시 예스러움과 새로움이 뒤섞인 황량한 느낌의 공간으로 연결된다.

# Proenza Schouler

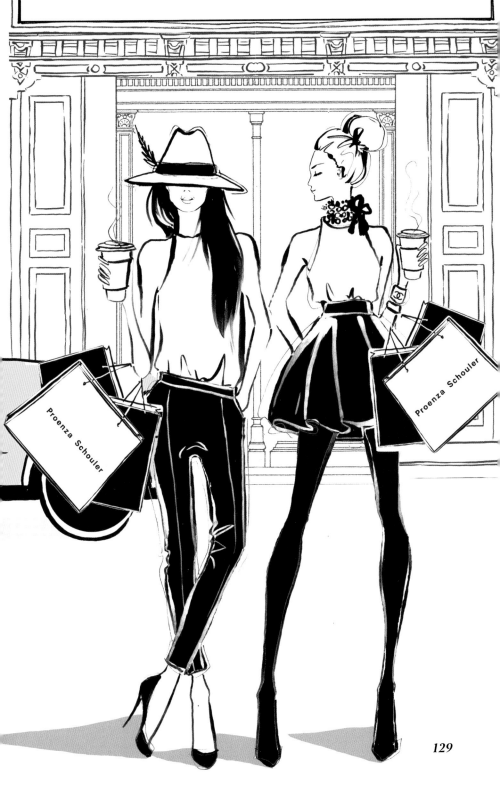

# 오프닝 세레모니
## Opening Ceremony
**여성복: 소호, 하워드 가 35번지**
**남성복: 소호, 하워드 가 33번지**

가요계에 뉴키즈온더블록이 있다면 패션계에는 쿨키즈 온더블록이 있다. 움베르토 리온과 캐롤 림이다. 두 사람은 2002년 세련된 콘셉트 스토어인 오프닝 세레모니를 열어 뉴욕과 전 세계를 사로잡았다. 유명인 고객들과 사업 수완, 그리고 시대를 앞서가는 두 사람의 공동 작업은 리온과 림을 가공할 팀으로 만들어준다. 이들의 매장은 LA와 도쿄에 있으며, 소호에는 각각 남성복과 여성복 플래그십 매장이 있다. 그곳에는 겐조, 알렉산더 왕, 로다테, 패트릭 에르벨, 프로엔자 슐러 등 세계적인 인기를 누리고 있는 디자이너들의 제품이 구비되어 있다.

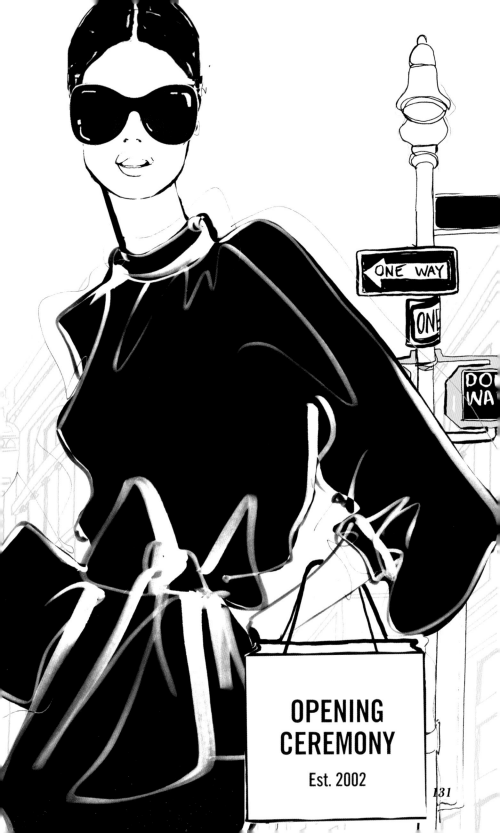

ONE WAY

ON

DO
WA

OPENING
CEREMONY

Est. 2002

131

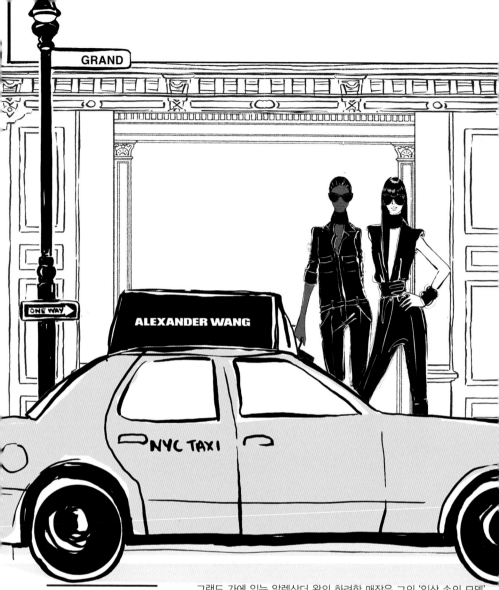

## 알렉산더 왕
Alexander Wang
소호, 그랜드 가 103번지

그랜드 가에 있는 알렉산더 왕의 화려한 매장은 그의 '일상 속의 모델'이라는 혁신적인 스타일을 하이패션 영역까지 확장했다. 하얀 대리석과 검은 가죽으로 단장한 이 공간은 검은 밍크 해먹이 인테리어의 핵심이다. 알렉산더 왕의 특징인 도발적인 가죽 재킷, 은은한 날염, 완벽한 재단의 기본 품목, 치명적인 매력의 부츠가 모두 손만 뻗으면 닿는 곳에 놓여 있다. 이 매장의 가장 충격적인 특징은 입구의 철제 전시 공간인데, 이곳에는 컬렉션의 주제가 번갈아 전시되면서 열광적인 추종자들을 맞이한다. 이런 방식 덕분에 왕은 다운타운의 독특한 예술과 하이패션 무리에 자연스레 녹아든다.

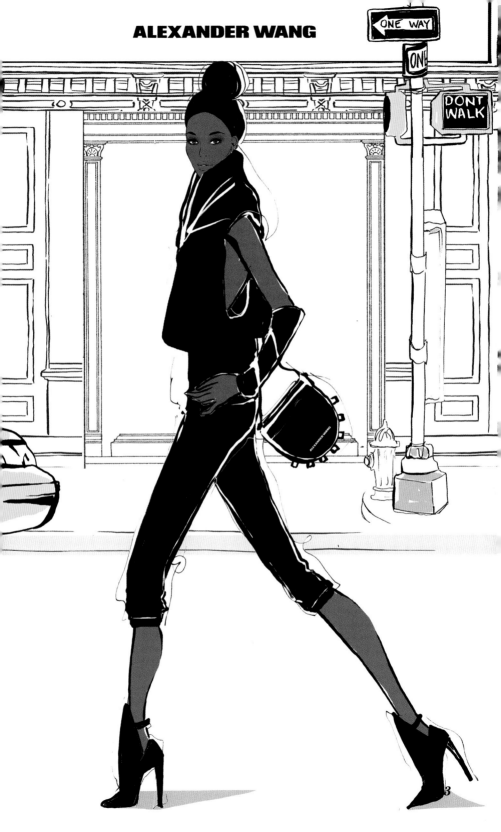

# 릭 오웬스
**Rick Owens**
소호, 허드슨 가 250번지

파리에서 활동하고 있는 캘리포니아 태생의 릭 오웬스와 그의 패션 동지 미셸 라미는 패션에 의문을 제기하는 도발적이고 전위적인 디자인으로 한계를 허물어 왔다. 그러나 오웬스라는 브랜드의 바탕에는 우아함이 공존하고 있으며 이 우아함은 경이로울 정도로 근사한 소호 매장에 그대로 드러나 있다. 차분한 색상과 새하얀 벽, 그리고 콘크리트 바닥부터 사암으로 만든 좌석까지 기본 재료의 특성을 그대로 살린 장식물들은 이런 세련미를 한껏 강조한다. 인상적인 기본 품목과 주름 잡힌 고치 모양의 전형적인 가죽 재킷은 모두 릭 오웬스를 대표하는 상품으로, 지극히 현대적인 이 공간을 가득 채우고 있다.

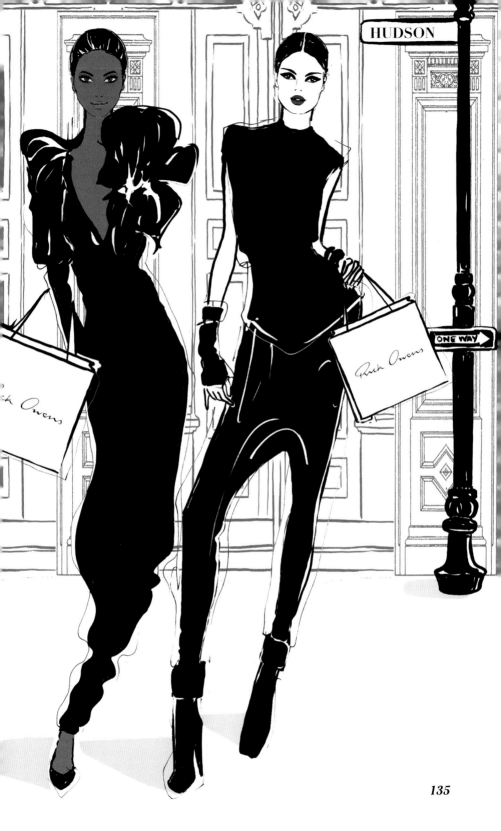

HUDSON

ONE WAY

Rick Owens

Rick Owens

135

## 랙 & 본
rag & bone
웨스트 빌리지, 크리스토퍼 가
104번지

마커스 웨인라이트와 데이비드 네빌은 달랑 바지 한 벌로 랙 & 본을 시작했다. 섬세한 재봉 기술과 멋진 기본 의류, 그리고 그저 걸치기만 해도 멋있어 보이는 가죽 옷들은 랙 & 본의 다양성에 대들보 역할을 해왔다. 이 브랜드는 다운타운의 전형적인 새로운 얼굴이다. 언제나 패션의 최전방에 서 있는 랙 & 본은 사진작가인 글렌 루치포드와 스웨덴 출신의 거리예술가 루빈 등 패션계와 예술계에서 가장 인기 있는 인물들과 자주 공동 프로젝트를 진행한다. 2008년 문을 연 웨스트 빌리지 매장은 벽돌이 그대로 노출된 벽, 강철 파이프, 공장을 연상시키는 전 등갓으로 건축현장 같은 분위기를 물씬 풍기고 있으며 다양한 남성복과 여성복을 구비하고 있다.

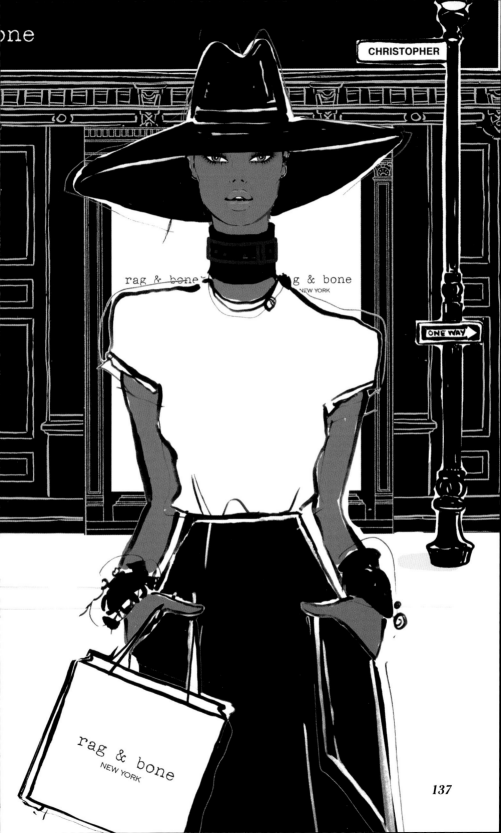

137

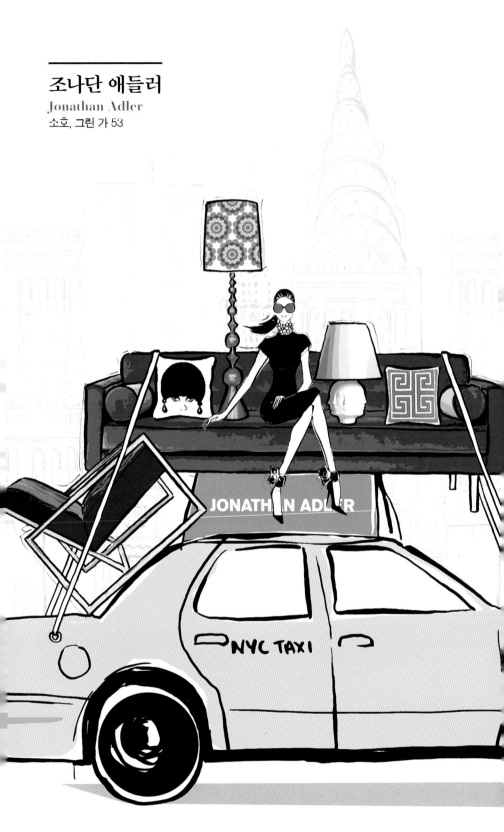

# 조나단 애들러
*Jonathan Adler*
소호, 그린 가 53

도예가에서 인테리어디자이너로 변신한 조나단 애들러는 1993년 바니스 백화점에 첫번째 도자기 컬렉션을 내놓은 이래 지금까지 승승장구해오고 있다. 1998년에 문을 연 그린 가의 플래그십 매장은 이 디자이너의 독특한 감성, 곧 화려하고 현대적이면서도 반항적인 감성을 반영한 너무나 아름다운 조명기구와 가구, 그 외 각종 가정용품을 갖추고 있다. 애들러는 우스꽝스러운 과자 단지나 익살스러운 동물 형상을 찍어내느라 물레를 돌리는 시간 이외에는, 디자이너로서의 유명세를 만끽하거나 책을 쓴다. 《우울한 일상을 치유하는 나의 처방전My Prescription for Anti-Depressive Living》 등의 저서에서 그의 맹랑한 유머를 읽을 수 있다.

# 첼시 벼룩시장
## Chelsea Flea Market
첼시, 6번가와 브로드웨이 웨스트
25번가 사이

첼시 벼룩시장은 지역주민과 관광객이 모두 좋아하
는 곳으로, 하이라인 산책 후 잠시 쉬어가기에 더없
이 좋다. 골동품, 의류, 보석, 복고풍의 장식품들이 도
처에 널려 있어 집에 가져갈 만한 특별한 빈티지 기
념품을 찾아 헤매다 보면 길을 잃기 십상이다. 주말
마다 열리는 이 시장에서 무라노의 빈티지 유리그릇
이나 20세기 중반의 액세서리, 이국적인 중동산 양
탄자, 놀라운 아일랜드산 린넨제품, 그 외에도 팔려
고 내놓은 무수한 보물들을 구경하지 않고 뉴욕의
주말을 보낸다는 것은 정말 있을 수도 없는 일이다.

from ~
$ 200

# 브루클린 벼룩시장

**Brooklyn Flea**

토요일: 포트그린 벼룩시장, 포트그린
라파예트 가 176번지

일요일: 덤보 벼룩시장, 브룩클린 다리
아치웨이 플라자

일요일: 그랜드 아미 시장, 프로스펙트
파크, 그랜드 아미 플라자

희귀한 기념품을 찾거나 여행 막바지에 급히 선물을 사야 할 때, 또는 완벽한 빈티지 드레스를 구할 때, 나는 유행이 지난 싸고도 질 좋은 물건을 찾아 기꺼이 브룩클린 다리를 건넌다. 주말에 벼룩시장이 열리면 브룩클린 이곳저곳에 노점상이 들어선다. 토요일에는 포트그린 벼룩시장. 일요일에는 맨해튼 브리지 아치웨이 플라자 아래에 있는 덤보 벼룩시장과 프로스펙트 파크의 북단에 새로 생긴 그랜드 아미 시장도 시간을 내어 둘러볼 만하다. 팔려고 내놓은 다양한 옷가지와 멋진 가구, 장신구들을 훑어보는 즐거움도 맛보고 사람구경도 실컷 할 수 있다. 이 시장들이야말로 뉴욕의 세련된 거리 패션의 진정한 중심지다. 혹시 이런 것들로는 마음이 움직이지 않는다면, 노점상에서 파는 먹거리를 추천한다. 먹는 기쁨에 주말 나들이가 한층 행복해질 것이다.

<u>**03**</u>

호텔

# 칼라일 호텔과 엠파이어 호텔
## The Carlyle & The Empire Hotel
어퍼 이스트 사이드, 이스트 76번가 35번지
어퍼 웨스트 사이드, 웨스트 63번가 44번지

뉴욕의 대표적인 아르데코 건물인 칼라일 호텔은 영국문학가 토머스 칼라일을 기리기 위해 그의 이름을 따서 지은 호텔로, 절제된 우아함이 고스란히 배어 있다. 고가의 샹들리에와 환한 색 벨벳 소파가 너무나 아름다운 장면을 연출하는데, 이것은 안티미니멀리즘 인테리어 스타일리스트인 도로시 드레이퍼의 아이디어였다. 티 하나 없는 유니폼에 흰 장갑을 낀 현관 안내원과 엘리베이터 안내원은 이 호텔의 매력인 진중함을 그대로 보여주고 있다. 이런 매력 덕분에 유명한 정치인과 왕족, 그리고 패션계와 영화계의 유력인사를 포함한 많은 고객으로부터 오래도록 사랑을 받았다. 어퍼 웨스트 사이드의 엠파이어 호텔도 부유한 유명인들이 사랑하는 곳이다. 이 호화로운 호텔 역시 대표적인 아르데코 건물로, 이곳을 찾는 고객만큼이나 인테리어가 독특하다. 'Hotel Empire'라고 쓰인 네온사인 아래에서 환히 빛나는 이 호텔의 화려한 옥상은 말 그대로 뉴욕답다.

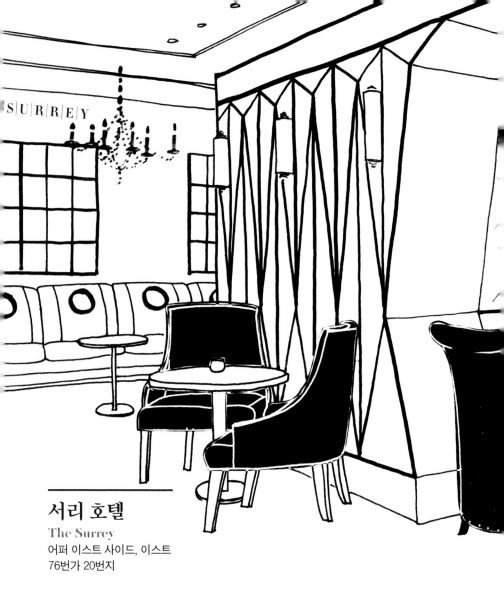

# 서리 호텔
## The Surrey
어퍼 이스트 사이드, 이스트
76번가 20번지

최고급 호텔인 서리는 아르데코 스타일과 현대 미학이 조화를 이루고 있다. 이 호텔의 가장 화려한 식당 중 하나인 플레아디스 바는 패션 디자이너이자 모더니스트인 코코 샤넬로부터 영감을 얻는다. 시대를 초월하는 우아함을 뽐내는 인테리어는 '진정한 우아함의 핵심은 단순함'이라는 샤넬의 모토를 다시 한 번 강조하고 있다. 업타운에 있는 서리 호텔은 한 블록 거리 내에 센트럴 파크와 메트로폴리탄 미술관, 그리고 대표적인 여러 문화 기관들이 위치해 있다. 이 호텔은 화가이자 판화가인 척 클로스의 작품으로 입구를 응시하고 있는 케이트 모스의 초상화와 개념주의 예술가 제니 홀저, 조각가 리처드 세라 등 인상적인 작가들의 현대작품을 호텔 자체적으로 보유하고 있다. 손님들은 호텔 측에 요청해 소장품을 관람할 수 있다.

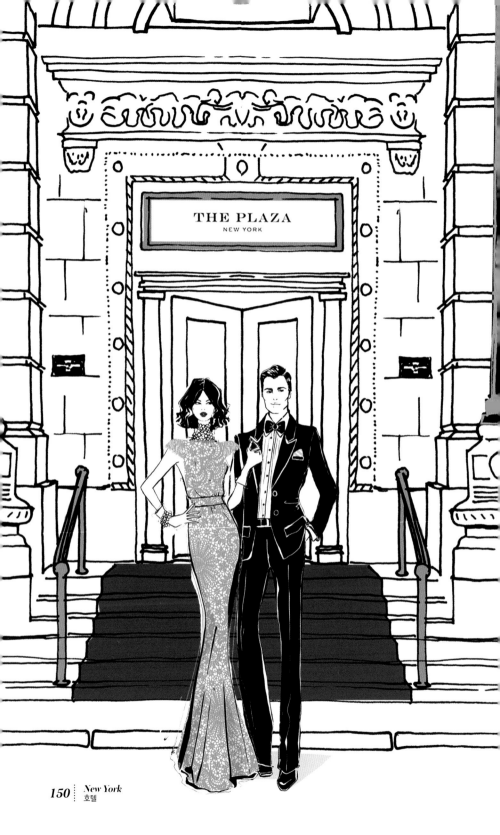

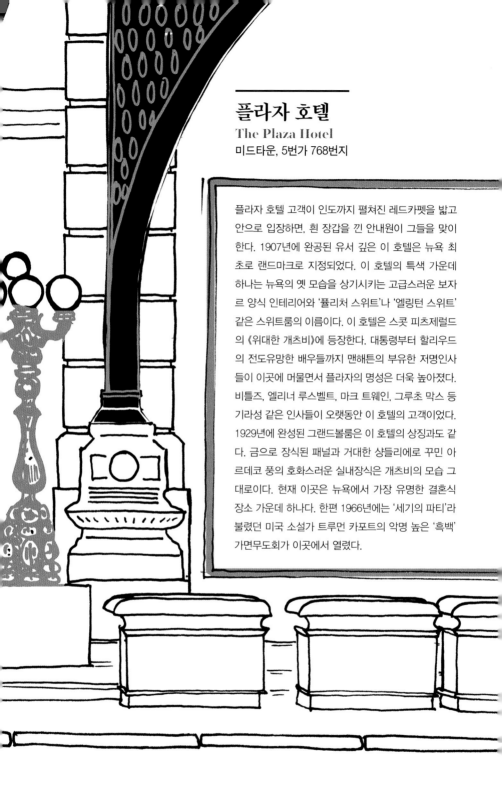

# 플라자 호텔
## The Plaza Hotel
미드타운, 5번가 768번지

플라자 호텔 고객이 인도까지 펼쳐진 레드카펫을 밟고 안으로 입장하면, 흰 장갑을 낀 안내원이 그들을 맞이한다. 1907년에 완공된 유서 깊은 이 호텔은 뉴욕 최초로 랜드마크로 지정되었다. 이 호텔의 특색 가운데 하나는 뉴욕의 옛 모습을 상기시키는 고급스러운 보자르 양식 인테리어와 '퓰리처 스위트'나 '엘링턴 스위트' 같은 스위트룸의 이름이다. 이 호텔은 스콧 피츠제럴드의 《위대한 개츠비》에 등장한다. 대통령부터 할리우드의 전도유망한 배우들까지 맨해튼의 부유한 저명인사들이 이곳에 머물면서 플라자의 명성은 더욱 높아졌다. 비틀즈, 엘리너 루스벨트, 마크 트웨인, 그루초 막스 등 기라성 같은 인사들이 오랫동안 이 호텔의 고객이었다. 1929년에 완성된 그랜드볼룸은 이 호텔의 상징과도 같다. 금으로 장식된 패널과 거대한 샹들리에로 꾸민 아르데코 풍의 호화로운 실내장식은 개츠비의 모습 그대로이다. 현재 이곳은 뉴욕에서 가장 유명한 결혼식 장소 가운데 하나다. 한편 1966년에는 '세기의 파티'라 불렸던 미국 소설가 트루먼 카포트의 악명 높은 '흑백' 가면무도회가 이곳에서 열렸다.

151

# 바카라 호텔 & 레지던스

## Baccarat Hotel & Residences

미드타운, 웨스트 53번가 28번지

—

최근 뉴욕에 문을 연 바카라 호텔은 부유한 여행객이 선호하는
호텔로 빠르게 자리잡아가고 있다. MoMA와 바로 이웃하고 있
는 이 호텔은 바카라(Baccarat: 프랑스에 기반을 둔 250년 역
사의 대표적인 크리스털 브랜드) 크리스털로 언제나 미드타운에
프랑스의 화려함을 더해준다. 눈부신 건물 안으로 들어서는 순
간 고객을 맞이하는 것은 파리에서 활동하고 있는 디자이너 기
& 부아지에의 경이로운 실내장식이다. 2000개의 아코어 1841
글라스로 구성된 아름답고 빛나는 아코어 벽, 레스토랑 슈발리
에의 테이블을 장식하는 바카라 유리 식기, 건물 곳곳에 매달려
있는 퇴폐적인 분위기의 샹들리에가 이 호텔의 매력을 한층 돋
보이게 한다. 또한 바카라에는 세계적인 화장품 브랜드인 라 메
르의 스파가 있는데, 이곳은 미국 최초의 라 메르 스파이다. 이
화려한 곳에서 디자이너 잭 포즌, 바비 브라운 등 많은 패션계
유력인사들과의 만남을 기대해도 좋다. 가장 근사한 패션 행사
들이 바로 이곳에서 열리기 때문이다.

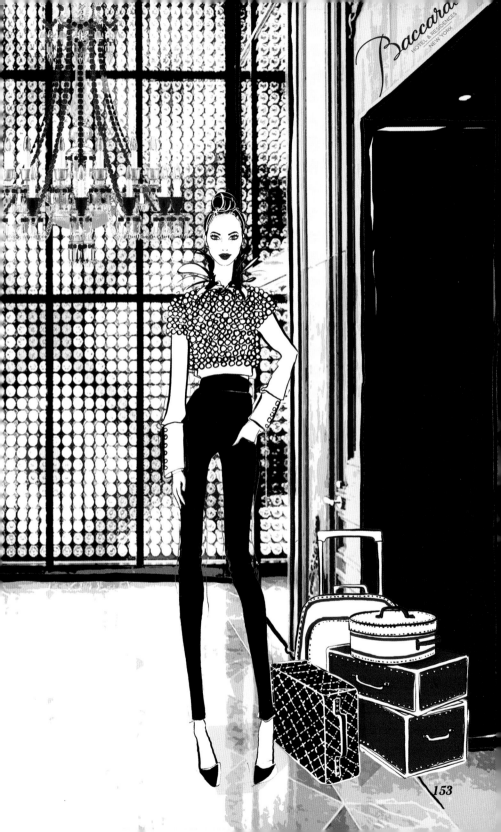

153

# 에이스 호텔, 그래머시 파크 호텔, 로열튼 호텔, 월도프 아스토리아

## The Ace Hotel & Gramercy Park Hotel & The Royalton & Waldorf Astoria

미드타운, 웨스트 29번가 20번지/그래머시, 렉싱턴 가 2번지/
미드타운 웨스트 44번가 44번지/미드타운, 파크 가 301번지

미드타운에서 잠자리를 구할 때는 어디서 잘 것인지 결정하기만 하면
된다. 뉴욕의 가장 화려한 호텔들이 곳곳에 자리하고 있기 때문이다. 최
신 트렌드를 추구하는 에이스 호텔은 유행에 민감한 젊은 프리랜서와
창의적인 일에 종사하는 사람들이 즐겨 찾는 곳이다. 유명인들의 파티
장소로 유명한 그래머시 파크 호텔은 빈티지풍으로 연출된 실내장식
과 화가 줄리안 슈나벨의 맞춤 가구로 꾸며져 있다. 이곳 못지않게 화
려한 부티크 호텔로서 프랑스 출신의 디자이너 필립 스타크의 손길이
닿은 로열튼 호텔에도 뉴욕의 유명한 사업가와 패션계 인사들의 발길
이 끊이지 않는다. 맨해튼에서 호사스럽게 하룻밤을 보내고 싶다면 뉴
욕에서 가장 사랑받는 최고급 호텔 가운데 하나인 월도프 아스토리아
도 좋다. 1893년에 문을 연 이 호텔은 마릴린 먼로 같은 은막의 스타
들에게 선택을 받았고, 1950년대와 1960년대에는 근사한 재즈 클럽으
로 운영되기도 했다. 유명인들의 이름이 올라 있는 고객 명단, 살바토레
페라가모가 디자인한 욕실용품, 그리고 전형적인 뉴욕식 샐러드인 월
도프 샐러드로 유명한 레스토랑 등은 이 호텔이 내세우는 자랑거리다.

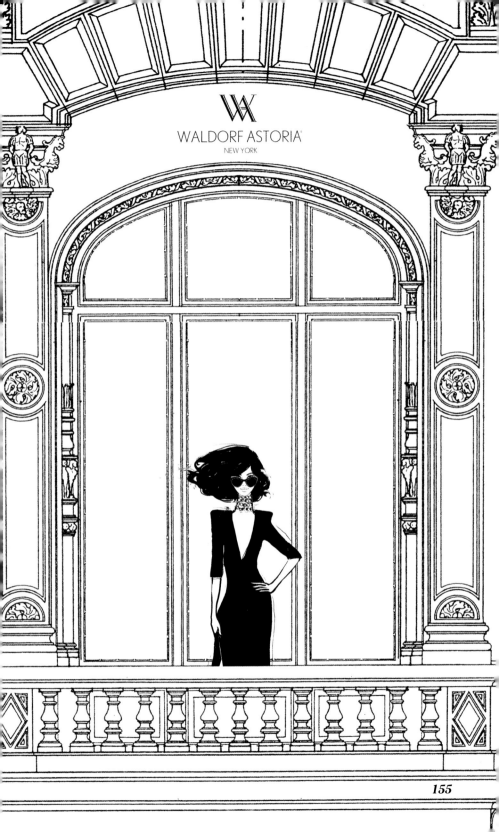

# 뉴욕 세인트 레지스 호텔
## The St. Regis Hotel New York
미드타운, 이스트 55번가 2번지

뉴욕의 화려함을 제대로 느끼려 한다면, 미드타운의 뉴욕 세인트 레지스 호텔을 그냥 지나쳐서는 안 된다. 이스트 55번가에 위치한 보자르 양식의 이 호텔은 1904년에 제이콥 애스터가 세웠는데, 레드카펫이 깔린 계단을 따라 호텔 로비까지 걸어 올라가다 보면 이 호텔의 아름다운 전경 덕분에 화려함의 절정에 오르는 느낌을 갖게 된다. 킹 콜 바에 들러서 마티니 한 잔 하거나 특별한 주제가 있는 디올 스위트룸에서 하룻밤을 지내보는 것도 좋다. 디올의 파리 아틀리에에서 영감을 얻은 21층의 디올 룸은 디올의 오트쿠튀르 의상을 연상시키는 디테일을 강조하고 있다. 부드러운 회색조의 실크와 벨벳 드레이핑을 배경 삼아 놓여 있는 루이 16세 시대 스타일의 가구와 패션 일러스트레이션을 그려놓은 수채벽화는 이 스위트룸을 화려함의 극치로 만들어준다.

# 르 파커 메르디앙

## Le Parker Meridien
미드타운, 웨스트 56번가 119번지

르 파커 메르디앙에 들어서면 고객은 화려한 장식의 대리석 로비를 지나 컨시어지 데스크(concierge desk: 호텔에서 프론트의 고유 업무인 체크 인, 아웃 업무를 제외하고, 고객 안내, 짐 운반, 관광지 안내 등 고객들이 필요로 하는 사항이나 정보, 혹은 불편, 불만 등을 처리하는 곳)로 이끌리듯 향한다. 앙팡 테리블로 불리는 화가 데미안 허스트의 페인트 작품 때문이다. 이곳은 고전과 현대의 조합이 완벽하게 균형을 이루고 있어 패션과 예술 애호가들에게 사랑을 듬뿍 받고 있다. 지척에는 MoMA와 센트럴 파크, 그리고 화려한 쇼핑 명소들이 빼곡하다. 잠시 들러 스파로 피로를 달래도 좋고, 호사스러운 스위트룸에 하룻밤 묵어도 좋다. 무엇보다 유리로 둘러싸여 있어 센트럴 파크의 아름다운 전경을 내려다볼 수 있는 옥상 수영장에 잠시 몸을 담가도 좋다.

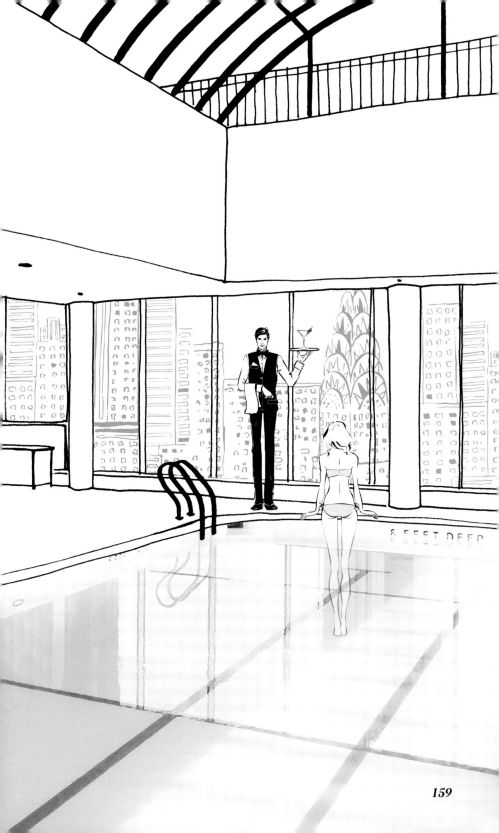

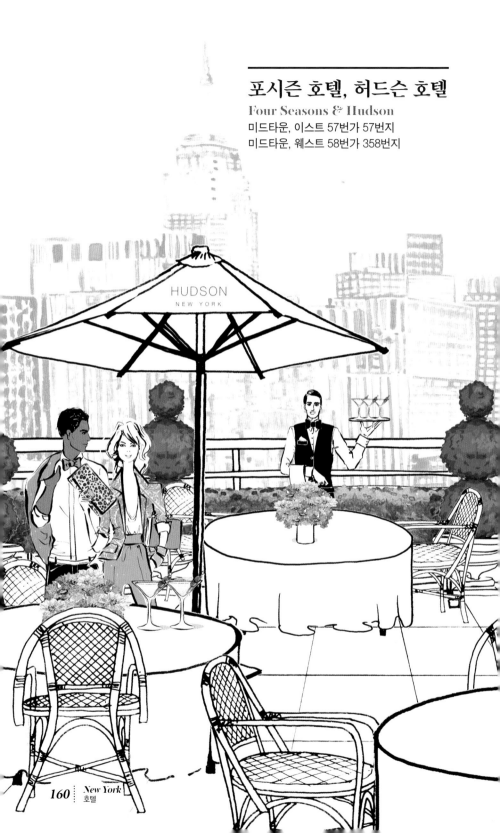

# 포시즌 호텔, 허드슨 호텔
## Four Seasons & Hudson
미드타운, 이스트 57번가 57번지
미드타운, 웨스트 58번가 358번지

유명한 호텔 체인인 포시즌은 맨해튼의 중심가인 이스트 57번가에 뉴욕의 거점을 마련했다. 52층 오성급 호텔인 포시즌 맞은편의 화려한 상가 지역에는 티파니와 많은 상점들이 들어서 있는데, 미드타운을 내려다보며 위풍당당하게 서 있는 이 호텔의 객실에서는 도시의 멋진 풍경이 한눈에 들어온다. 그곳에서 멀지 않은 곳에 있는 근사한 허드슨 호텔은 디자인에 민감한 사람들이 선호하는 곳이다. 허드슨 호텔의 콘크리트와 네온 유리로 된 전면부와 극적인 스타일의 인테리어는 유명 디자이너 필립 스타크의 작품이다. 이 호텔은 '칩 시크(Cheap Chic: 저렴하지만 품질과 디자인에 대한 만족도가 높은 상품이나 서비스)' 스타일의 전형으로서, 전통적인 디자인을 비웃는 듯한 세부양식들을 보여준다. 밝은 조명의 유리 에스컬레이터가 손님들을 1층 로비로 안내하는 이곳은 행사 공간이 많아 패션계와 영화계의 화려한 파티를 열기에 가장 완벽한 장소다.

HUDSON
NEW YORK

# 소호 그랜드 호텔, 식스티 소호, 노모 소호, 스탠더드, 마리타임 호텔, 그리니치 호텔

## Soho Grand Hotel & Sixty Soho & Nomo Soho & The Standard & The Maritime Hotel & The Greenwich Hotel

소호, 웨스트 브로드웨이 310번지/소호, 톰슨 가 60번지/
소호, 크로스비 가 9번지 / 미트패킹 디스트릭트, 워싱턴 가
848번지/첼시, 웨스트 16번가 363번지/트라이베카,
그린위치 가 377번지

—

문만 열고 나가면 뉴욕 최고의 예술과 패션 장면을 볼 수 있다는 점에서 소호의 화려한 호텔들에게는 더 이상 바랄 게 없다. 내가 정말 좋아하는 소호 그랜드와 식스티 소호는 아늑하고 편안한 느낌을 준다. 노모 소호 호텔은 뉴욕 패션위크 기간 동안 말 그대로 지상천국이다. 블로거, 사진작가, 모델 등 내로라하는 사람들이 이곳에 머물기 때문이다. 스탠더드 호텔은 화려한 신세대 호텔로서 지속적으로 명성을 날리고 있으며 뉴욕의 전도유망한 창작가들의 마음을 사로잡고 있다. 제이 지와 솔란지 노울스가 그곳에서 열린 메트 갈라 뒤풀이에서 엘리베이터 결전을 벌인 유명한 일화도 있다. 바로 옆에는 마리타임 호텔이 하이라인을 내려다보고 서 있다. 이곳은 독특하게도 외부에 둥근 창들이 나 있는 20세기 중반의 대표적인 건축물로서 건물 자체가 특별한 느낌을 준다. 로버트 드니로의 그리니치 호텔은 좀 더 고전적인 스타일로, 영화계와 패션계 인사들이 선호하는 곳이다.

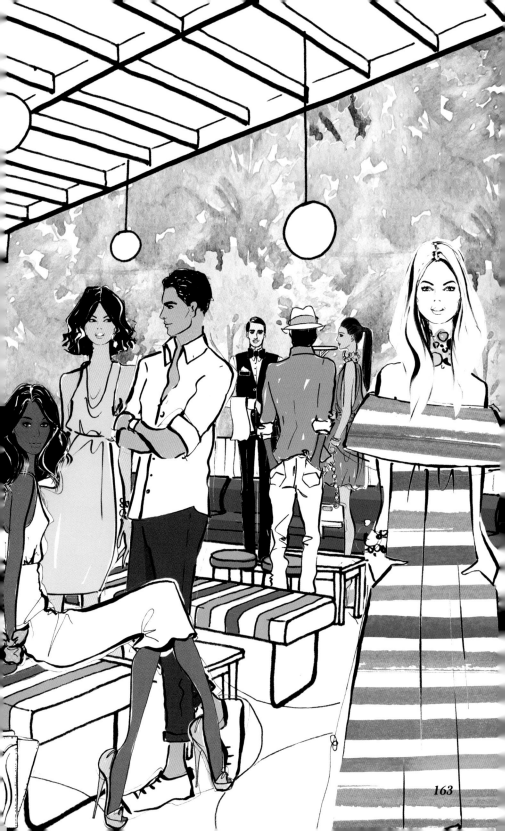

# 크로스비 스트리트 호텔

## Crosby Street Hotel

소호, 크로스비 가 79번지

런던 출신 호텔리어인 팀 켐프와 키트 켐프가 탄생시킨 크로스비 스트리트 호텔은 독창적이면서도 아늑하다. 키트의 실내 장식에는 기발한 디자인의 세부 양식과 형형색색의 빈티지 요소가 혼재되어 있다. 이 부티크 호텔은 메트 갈라 같은 패션 행사가 진행될 때 가봉과 머리, 메이크업 장소로 이용된다. 유명 스타들과 주요 패션업체가 크로스비 스트리트에 투숙하기 때문이다. 이 호텔에 머무는 동안 로프트에서 영감을 받은 아름다운 공간에 느긋하게 누워 있거나 쾌적한 옥상 정원을 거닐 수도 있다. 이 옥상 정원은 아래층에 있는 레스토랑에 신선한 야채를 공급하는 곳이기도 하다.

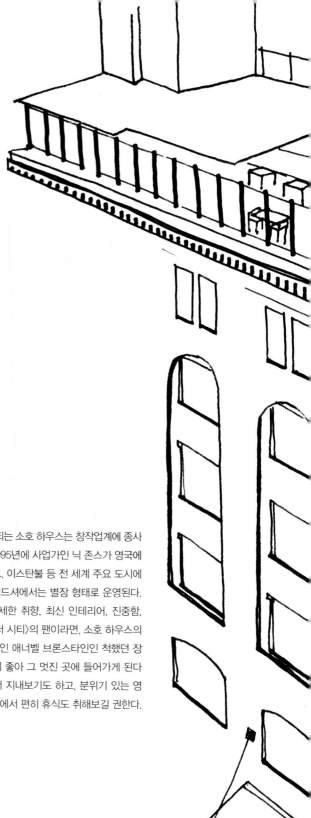

# 소호 하우스

**Soho House**
미트패킹 디스트릭트, 9번가
29-35번지

전 세계에서 엄격한 회원제로 운영되는 소호 하우스는 창작업계에 종사하는 유명인이 주요 고객층이다. 1995년에 사업가인 닉 존스가 영국에 세운 이 회원제 호텔은 현재 토론토, 이스탄불 등 전 세계 주요 도시에 15개의 지점이 있으며 영국 옥스퍼드셔에서는 별장 형태로 운영된다. 소호 하우스의 트레이드마크는 섬세한 취향, 최신 인테리어, 진중함, 그리고 고급스러움이다. 〈섹스 앤 더 시티〉의 팬이라면, 소호 하우스의 회원권이 없는 사만다가 그곳 회원인 애너벨 브론스타인인 척했던 장면을 기억할 것이다. 혹시라도 운이 좋아 그 멋진 곳에 들어가게 된다면, 24개의 게스트 룸 중 한 곳에서 지내보기도 하고, 분위기 있는 영화관에도 들어가 보고, 옥상 수영장에서 편히 휴식도 취해보길 권한다.

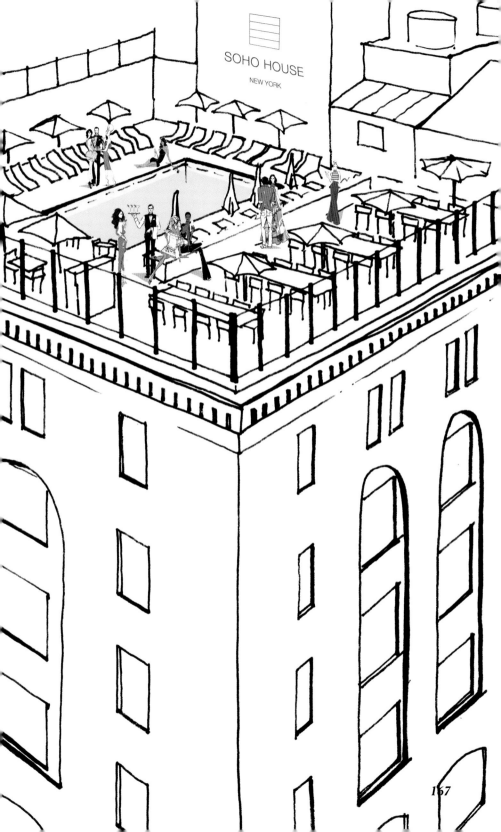

SOHO HOUSE

NEW YORK

**04**